PWF
ERR
ETT
O

:ook
Architectural
Ingredients

███████████

Architect's
Notes

███████████

건축가의
노트

:ook
Architectural
Ingredients

Peter
Winston
Ferretto

피터 윈스턴 페레토
지음

건축가의 노트

Architect's
Notes

지콜론북

# Design

There is the elephant designer, the kind that is always on the safe side... he just doesn't want trouble, and where one would be enough he uses four... Then there's the stingy type... you'd think he had to pay for every bolt out of his own pocket. Then there's the parrot, who doesn't work out the plans himself, but copies them... There's also the snail... the minute you touch him he draws back and hides in his shell which is the rule book... and finally there's the butterfly... all they think about is making something new and beautiful, never considering that when a work is planned carefully it comes out beautifully automatically.                    _ Levi

---

코끼리 같은 디자이너가 있다. 이런 종류의 디자이너는 늘 안전한 편을 택한다. 그는 골칫거리를 원하지 않을 뿐인데, 하나로 충분할 경우에도 네 개를 택한다. 그리고 인색한 디자이너의 타입이 있다. 당신은 그가 그의 주머니에서 모든 볼트의 값을 지불했을 거라고 생각할 것이다. 앵무새 같은 디자이너도 있는데, 디자인을 스스로 해내지 못하고 다른 것을 복사한다. 달팽이 같은 타입의 디자이너는, 당신이 건드리면 그는 바로 물러나서 그의 규칙서라고 할 수 있는 껍데기 속에 숨는다. 마지막으로 나비 같은 디자이너가 있다. 그들이 생각하는 것은 모두 새롭고 아름다운 무언가를 만드는 것에 관한 것들이며, 작업이 신중하게 계획될 때 그것이 자동적으로 아름다워질 것이라고 생각하지 않는다.                    _ 레비

# To explore the hidden realities of designing space

This book is not about buildings: the architectural product, details and glossy photographs of completed projects; rather it is a short, mostly visual and highly subjective account of the creative process behind designs. How ideas germinate, are nurtured and ultimately developed into a design proposal. It unravels the fictitious myth behind the genius of the designer and exposes the messy, often dirty process of translating and transforming a thought into a project.

The structure of the book, in the same manner as my design process, is non-chronological: steps are often excluded, chapters constantly rearranged where the final composition here presented can be read as a frozen instance, a captured moment, of the constantly changing, dynamic design process.

Architect's Notes is the first book in a series of three volumes that falls under the heading ":ook" that aims to explore the world of architecture not from the standpoint of buildings, but all explore the hidden realities of designing space.

— Peter Winston Ferretto

# 디자인하는 과정 뒤의 숨겨진 진실들을 탐구하는 것

이 책은 건물에 대해 이야기하지 않는다. 건축적인 결과물, 완성된 프로젝트의 디테일, 화려한 사진과 같은 것을 다루지 않는다. 그보다는 디자인 뒤에 숨어있는 창조적인 과정에 대한 짧고, (대부분이 시각적이며) 매우 주관적인 기록이다. 어떻게 아이디어가 싹트고, 성숙되어 최종적인 디자인이 되는가에 대해 이야기한다. 천재적인 디자이너들 뒤의 허구적 신화를 파헤치며, 하나의 생각을 해석하고 변화시켜 프로젝트로 만드는 과정을 때론 지저분하고 정리되지 않은 현실을 그대로 보여준다.

이 책의 구성은 (나의 디자인 프로세스와 마찬가지로), 시간 순서대로 이루어져 있지 않다. 몇몇 단계는 때때로 제외되며 각각의 챕터는 계속해서 재배열된다. 이 책에서 최종 결과물로 보여지는 것은 계속해서 변화하는 다이내믹한 디자인 과정의 정지된 사례, 혹은 캡처된 순간과 같다.

건축가의 노트(Architect's Notes)는 세 개의 ":ook" 시리즈 중 첫 번째 책으로, 건축의 세계를 건물의 관점이 아닌 실제 공간을 디자인하는 과정 뒤의 숨겨진 진실들을 탐구하는 것을 목표로 한다.

— 피터 윈스턴 페레토

# Plan

The plans here presented don't require the reader to move, they simply ask the question of what happens when the standard parameters are altered. Rather than invent new ways of representation, I am interested in challenging the existing conventions, the habitual forms of architectural representation. The banal, the quotidian, the obvious and the ordinary are able to evoke more possibilities about how we design and think of spaces than always changing the paradigm.

---

여기의 도면들은 독자들의 움직임을 요구하지 않고 단지 기준이 되는 변수가 바뀔 때 어떤 일이 발생하는가 하는 질문을 할 뿐이다. 표현의 새로운 방법을 발명하는 것보다는 기존의 전통, 즉 관습적인 건축적 표현에 도전하는 것에 관심이 있다. 지루할 만큼 진부한 것, 일상적인 것, 확실한 것, 그리고 평범한 것들이 전형적인 것을 바꾸는 것보다 공간을 생각하고 디자인하는 방법에 대해 더 많은 가능성을 환기시킬 수 있다.

The architectural conventional language of plans, sections and elevations are forms of representation that offer orthogonal geometric references; they create an impossible point of view in order to organize and visualize an architectural work. We unconsciously accept this perceptual impossibility; no one ever sees the building in terms of a cut plan or section, the plan is a manipulated convention, a manufactured view that represents an idea of real space.

These plans challenge the conventional graphic lexicon by altering the parameters of the figure-ground condition. Space is no longer implied by its absence, the white plane of paper, rather it becomes represented by mass, the black matter cast between the structural molds that form the physical boundary of the space. References points dissolve and space mutates into a continuum, revealing a new amalgam of hidden and evoked spaces.

The plan ceases to be a static tool of representation and becomes an instrument of investigation, where space is altered not by adding layers of information and complexity but by blocking information, subtracting and removing. By filtering and extracting information, we are able to transcend the habitual and create an element that becomes an entity in its own right.

The difference between a conventional plan and a reversed plan is comparable to the difference between Affect/Effect. The conventional plan creates an "effect": the plan is a result of rational thinking process; while the reversed plan, on the contrary "affects" the enclosed space, where space is no longer abstract but through pigment creates presence, an invocation of place.

By looking at the common lexicon of the everyday architectural language from a different angle, the viewer is forced to question how we communicate in terms of space. Can the plan, a tool that for centuries has been the measure for how space is defined and constructed embody a deeper and wider reading?

The inverted plan reminds me of the abstract paintings by the American Abstract Expressionist Barnett Newman. When you experience his paintings you realize that they are not static images, as you move the paintings transform. The canvas becomes a plane onto which a field is projected. This field requires movement to be activated. Similar to those children books I used to read as a child, where a special plastic ridged tool reveals the true content of the image, i.e. the running turtle (without the its aid the turtle is motionless) Newman's paintings only come alive while you walk across them. Movement is required to process them.

단면도와 입면도 같은 전통적인 건축 언어인 도면은 정사영의正射影 기하학적 기준을 제공하는 표현의 형태이다. 이는 건축 작품을 구성하고 시각화하기 위해 불가능한 시점을 만들어내기까지 한다. 우리는 무의식적으로 이러한 인식상의 불가능성을 받아들인다. 어느 누구도 잘린 도면이나 단면도로 건물을 볼 수 없다. 도면은 조작된 관행이고 실제 공간의 개념을 나타내는, 만들어진 관점이다.

이들 도면은 형태에 근거한 변수들을 바꿈으로써 전통적인 그래픽 언어에 도전을 제기한다. 공간은 더 이상 부재함을 통해 암시되는 것이 아니고, 오히려 흰 종이면은 공간의 물리적인 경계를 형성하는 구조적인 형태들 사이에 존재하는 검은 물체 질감에 의해서 나타나게 된다. 기준점references points은 와해되고 공간은 하나의 연속체로 바뀌어서 감추어진 공간과 환기된 공간의 새로운 혼합물을 드러낸다.

도면은 더 이상 정적인 표현 방식이 아니라 탐색investigation의 도구가 된다. 이 탐색에서는 내가 정보와 복잡성을 더해서가 아니라 정보를 방어하고 빼내고 제거함으로써 공간이 바뀌게 된다.

정보를 필터링하고 추출함을 통해 일상적인 공간을 넘어서 그 자체로 하나의 실체가 되는 요소를 만들어낸다. 전통적인 도면과 뒤집어 보는 도면reversed plan의 차이점은 영향affect과 효과effect의 차이로 비유할 수 있다. 전통적인 도면은 "효과"를 만들어 내는 것인데 다시 말하면 도면은 합리적인 사고 과정의 결과물이라는 것이고, 반면에 뒤집어 보는 도면은 폐쇄된 공간에 "영향을 미쳐서affects"공간이 더 이상 추상적이지 않고 물감으로 공간을 만들어내게 된다.

일상적인 건축 언어와 표현을 다른 각도에서 조명함으로써 우리가 공간에 대해 어떻게 소통하는지에 대해 재고하게 된다. 수백 년간 공간의 정의와 구성의 측정 수단이 되어온 도면이 더 깊고 폭넓은 해석의 가능성을 제시할 수 있을까?

반전된 도면은 미국의 추상 표현주의자인 바넷 뉴먼Barnett Newman을 생각나게 한다. 그의 그림은 정지된 이미지가 아니라 관객이 움직이면 그림도 변화한다. 화폭은 기록이 투사되는 평면이 된다. 이 현장은 활성화되기를 요구한다. 어릴 때 읽곤 하던 동화책에서 특별한 플라스틱 장치가 진정한 이미지를 보여주는, 예를 들면 그 장치가 없으면 조금도 움직이지 않는, 달리는 거북이처럼 뉴먼의 그림은 관객이 걸음을 옮길 때만 살아나게 된다. 움직임은 그 그림들이 의미를 가지기 위해서 필요한 것이다.

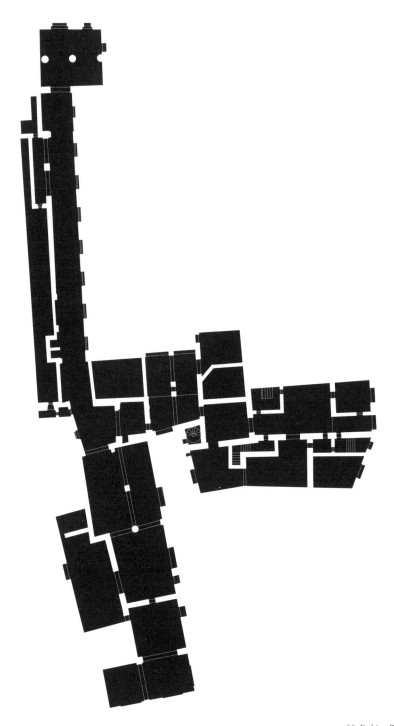

00. Fashion Boutique
—
패션 부티크

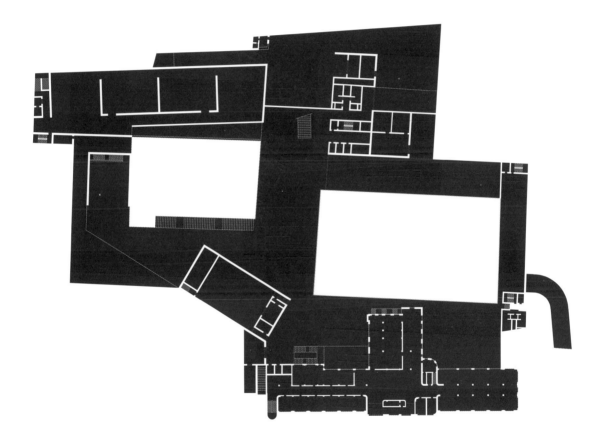

06. Kimusa _ Museum of Contemporary Art

—

국립현대미술관 서울관 설계공모

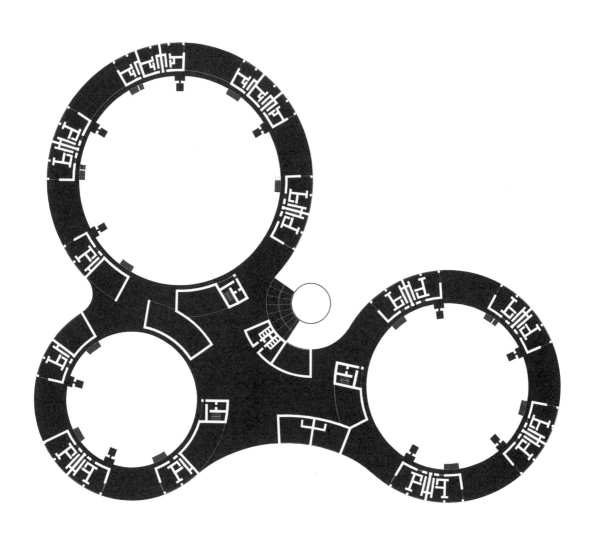

09. Salford _ House 4 Life

—

샐퍼드 집단주거 아이디어 공모

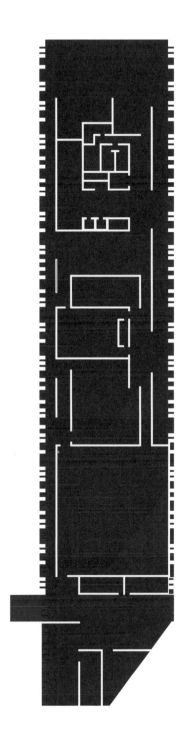

12. Lerida _ Science Museum

—

레리다 과학박물관 아이디어 공모

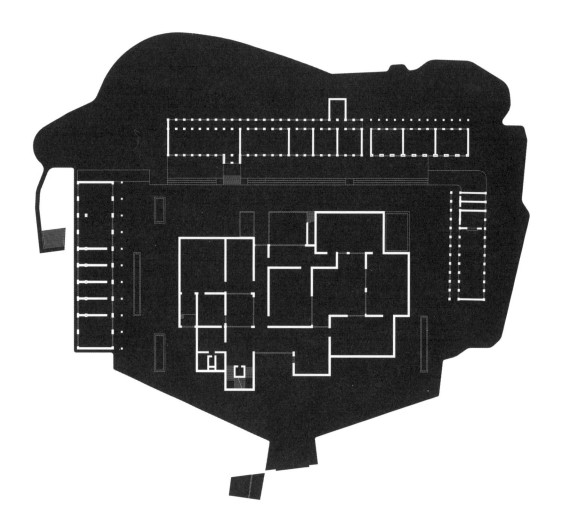

10. Kim _ Whanki _ Museum

—

환기미술관 설계공모

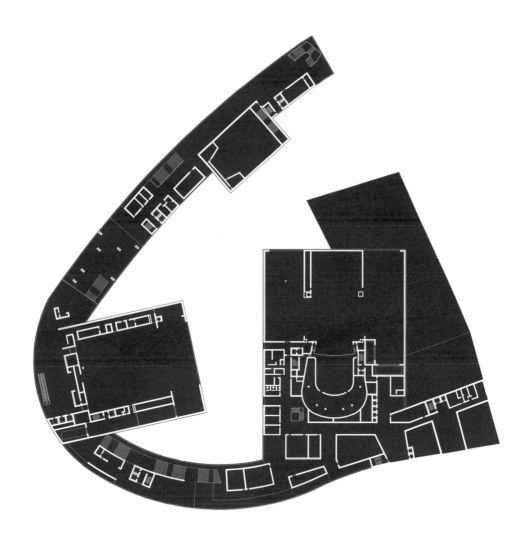

15. Busan _ Opera House
—
부산 오페라하우스 아이디어 공모

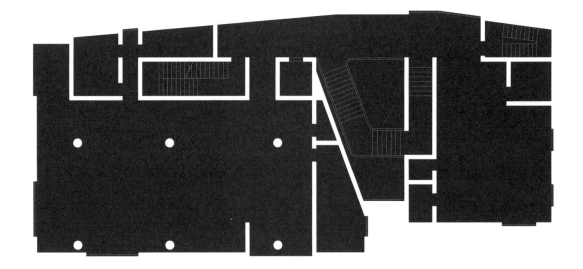

18. Changwon _ Welfare Center
—
창원 노동복지회관 설계공모

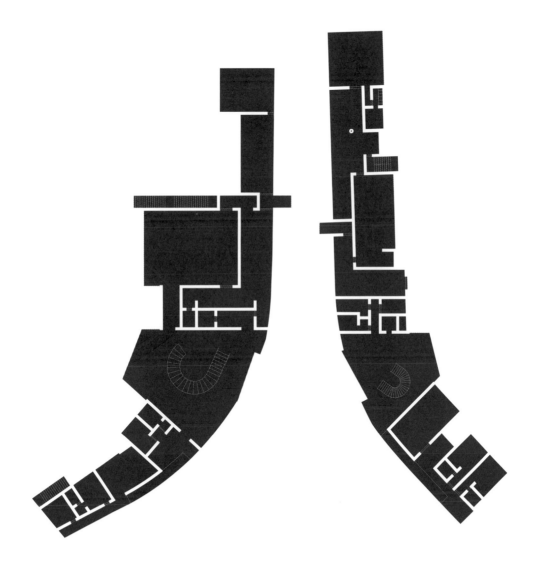

12. Prime Minister _ Residence
—
국무총리공관 설계공모

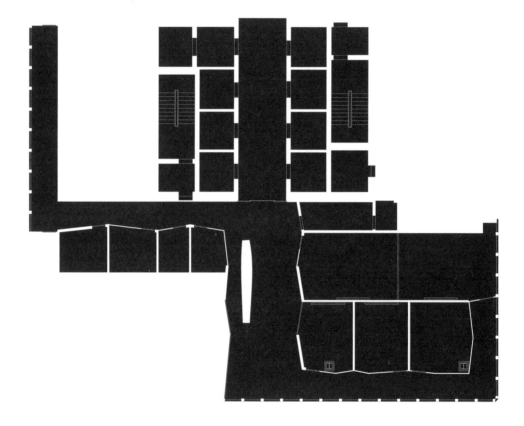

17. J&P _ Office Fit Out

—

법무법인 정평 오피스 인테리어

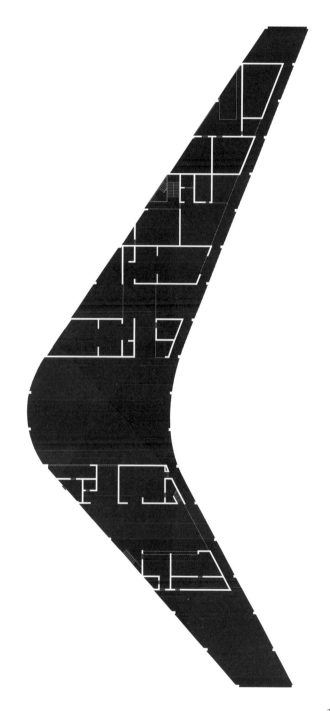

23. Service Station _ Gyeongju

—

외동 휴게소 설계공모

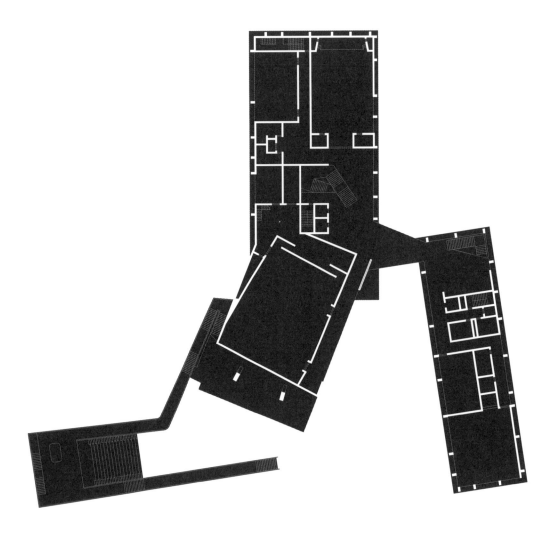

20. Daejeon _ Youth Center

—

대전 청소년종합문화센터 설계공모

16. Namsan _ Bus Stop

—

남산 버스정류소 아이디어 공모

26. S-Living _ Urban Living Unit
—
도시 주거 유닛

27. Cheongju _ Art House
—
청주 국립미술품수장보존센터 설계공모

18

06

10

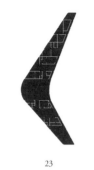

23

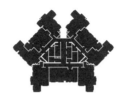

08

20

16

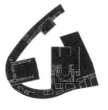

15

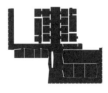

17

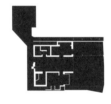

22

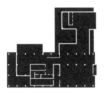

07

26

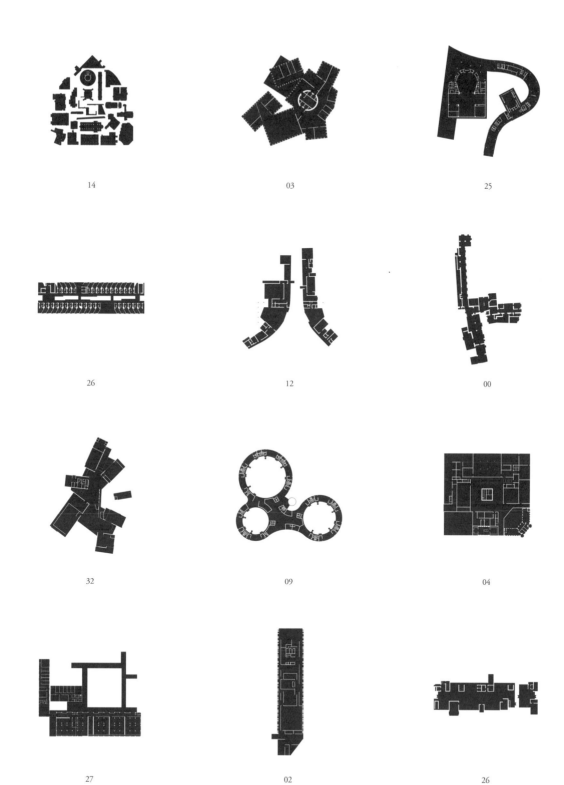

14

03

25

26

12

00

32

09

04

27

02

26

Image

To capture an image you are forced to create a form of distortion, this distortion is what makes an image talk or remain silent, like the filters on a camera,heads on a printer, images require a process, they have to mutate the existing for themselves to exist.

---

이미지를 포착하기 위해서는 어느 정도의 왜곡이 따를 수밖에 없으며, 이 왜곡이 이미지로 하여금 말하게 하거나 침묵하게 만든다. 카메라의 필터나 프린터의 잉크 헤드와 마찬가지로 이미지는 프로세스를 동반하고, 자신이 존재하기 위해서는 실존을 변형할 수밖에 없다.

Images either by truth or strangeness are employed to explore the world.

To talk about images is to talk about something that always changes. Today's image is different from yesterday's image. Mental images, a photograph, a painting, an image formed by words are all descriptions of what we have observed in the past. An image is history, an image is a memory. Ask yourselves this question, what is the difference between a photograph and a dreamed image, is it simply a question that the recording tool is different?

Architects use images to communicate (allure) their projects to people. Like words, images have to be composed in order to communicate. For some unknown reason we are accustomed to believe that architectural images have to be faithful representation of the truth, meaning that they have to depict reality in the most honest manner possible.

I use images like fiction, they tell a story, and they are by no means truthful representation of the completed project. They conjure a flavor of the spaces to come; they capture light, materials and temperature of the space in question. The best images are like fairytales, close enough to reality yet they allow the reader to wonder, to dream for a moment and to question what they are actually seeing.

Images have always been dependent on tools, from the paint and brush of the painter to the camera and the chemicals of the photographer, tools are required to fabricate images. Today's tools have changed but the process remains. LCD screens and Photoshop are none other than tools at the mercy of our creative imagination. Images have and will always be fabricated.

Fabricating an image requires an enormous amount of communication. The artist/architect may have the vision but they are dependent on a team to deliver the final output. Without fail a rendered image disappoints, it is at the same time too realistic and too flat, an oxymoron statement that only makes sense when you see the outcome. Now this is the critical stage where the "artist" has to enter the process. This artist is no longer dependent on pencils and paint; their modus operandi relies on clicks, Ctrl Shift commands and mouse swipes. With the aid of software, the image is diffused, corrupted, distorted, altered and manipulated into a frozen moment in time; humanity is added to the canvas as to bring the image to life.

The artists who perform these tasks are a new breed of craftsmen; they are not educated following the conventional architectural cannons. They are more outcasts working in the system that need this pseudo world to make sense of the existing world. Endless hours of blurring images, saturating and desaturation surfaces, distorting and scaling the "real" world to fit the fiction of the image. Like a wonderful drawing, a wonderful image has to possess an element of the primitive to strike a chord, to resonate with your feelings.

이미지는 진실됨 혹은 낯섦을 매개로 세상을 경험하기 위해 사용된다.

이미지를 논한다는 것은 끊임없이 변화하는 무언가를 논하는 일이다. 오늘의 이미지는 어제의 이미지와 다르다. 정신적 이미지, 사진, 회화, 언어를 통해 형성된 이미지 모두 우리가 과거에 관찰한 것에 대한 묘사다. 이미지는 역사이며, 기억이다. 여러분 자신에게 이 질문을 던져보라. 사진과 꿈꾸는 이미지의 차이가 뭔가, 단순히 기록방식의 차이일 뿐인가?

건축가는 자신의 프로젝트를 타인과 소통하기 위해 (매혹하기 위해) 이미지를 사용한다. 언어와 마찬가지로 이미지는 소통을 목적으로 작성되어야 한다. 왠지 모르게 건축 이미지는 사실의 충실한 대변이어야 한다고, 즉 현실을 최대한 정직하게 묘사해야 한다고 믿는다.

나는 이미지를 소설과 같이 사용하기에, 이들 이미지는 이야기를 들려주는 것이지, 결코 완성된 프로젝트에 대한 충실한 재현이 아니다. 이미지는 생겨날 공간의 정취를 불러내고, 빛을 잡아내고, 만들어질 공간의 온도와 재료를 보여준다. 최고의 이미지는 동화와 같은 이미지다. 즉, 현실과 충분한 유사성이 있으면서 독자로 하여금 꿈꾸게 하고, 그들이 보는 것에 대해 의문을 품게 만드는 것이다.

이미지란 항상 도구에 의존적이다. 화가의 물감과 붓에서부터 사진가의 카메라와 화학약품까지, 이미지를 만들기 위해선 언제나 도구가 필요하다. 오늘날 도구는 바뀌었지만 과정은 여전하다. LCD 스크린과 포토샵도 결국은 우리의 창조적 상상력에 좌우되는 도구일 따름이다. 이미지는 언제나 제작의 소산이다.

이미지 제작은 막대한 양의 소통이 필요한 작업이다. 아티스트/건축가는 비전은 가지고 있을 수 있으나 최종적인 결과가 나오기까지 자신의 팀에 의존할 수밖에 없다.

만들어진 이미지는 언제나 실망스럽기 마련이며, 지나치게 사실적이고 평면적이라는 모순적인 평가를 내릴 수밖에 없게 만든다. 이때가 "아티스트"가 개입해야 하는 결정적인 순간이다. 아티스트는 더 이상 연필이나 물감에 의존하지 않는다. 그들의 작업방식modus operandi은 클릭과 Ctrl, Shift 키를 통해 명령하며 마우스를 움직인다. 소프트웨어의 도움을 받아 이미지는 분산되고, 부숴지고, 왜곡되고, 변경되고, 조작되어 순간의 포착으로 거듭난다. 여기에 인문학적인 상상력이 캔버스에 추가되어 이미지가 살아난다.

이러한 과정을 행하는 이들은 새로운 부류의 장인이라고 할 수 있다. 전통적인 건축학적 경로를 따라서 교육받은 이들이 아니다. 그들은 건축계 밖에서 좀 더 이치에 맞는 현실세계를 만들기 위해 유사세계를 만든다. 끝없이 긴 시간 동안 이미지를 흐릿하게 하고, 채도를 조절하고, 변형하고, 크기를 조절함을 통해 '실제' 세계가 이미지라는 픽션에 맞게 탄생한다. 훌륭한 회화와 마찬가지로, 뛰어난 이미지는 감정과 공명하고 심금을 울릴 수 있는 원초적 요소를 포함해야 한다.

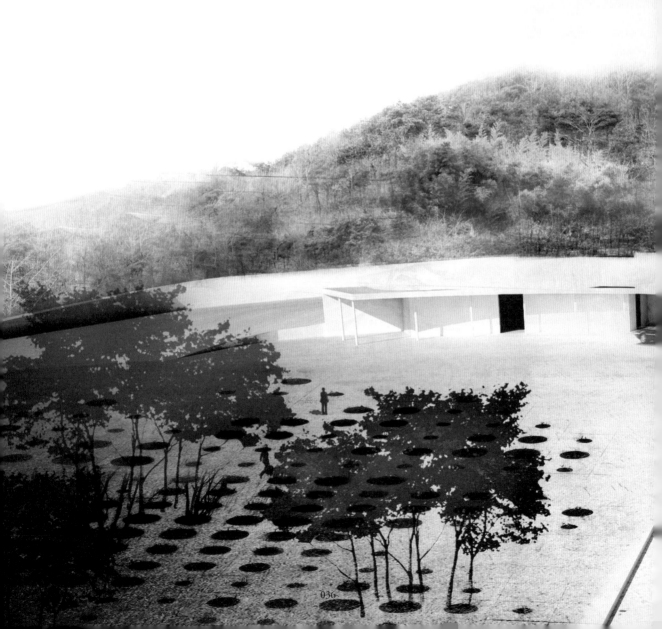

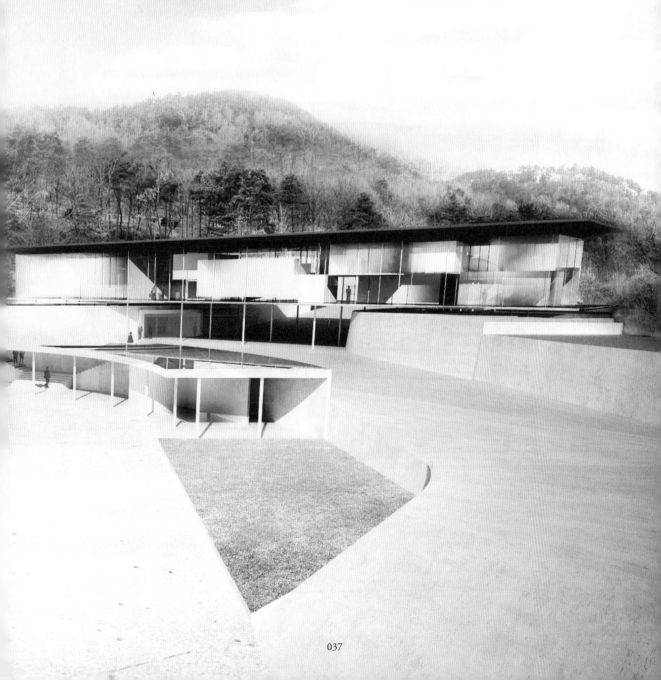

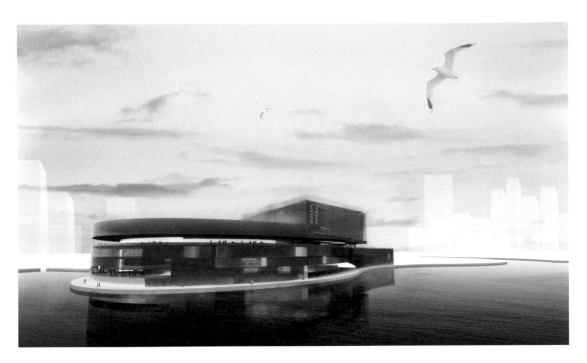

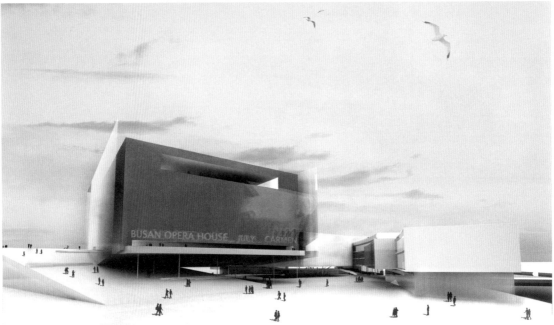

Outer/Inner worlds
The outer wall to the sea becomes an inner
public plaza towards the city.

—

외부/내부 세계
바다로 향한 외부 벽은 동시에 도시로 향한
내부 광장을 형성한다.

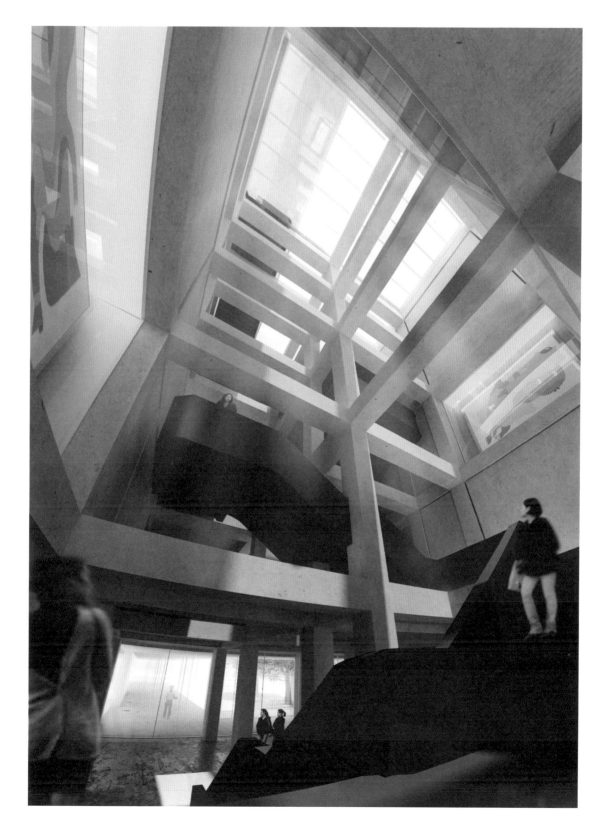

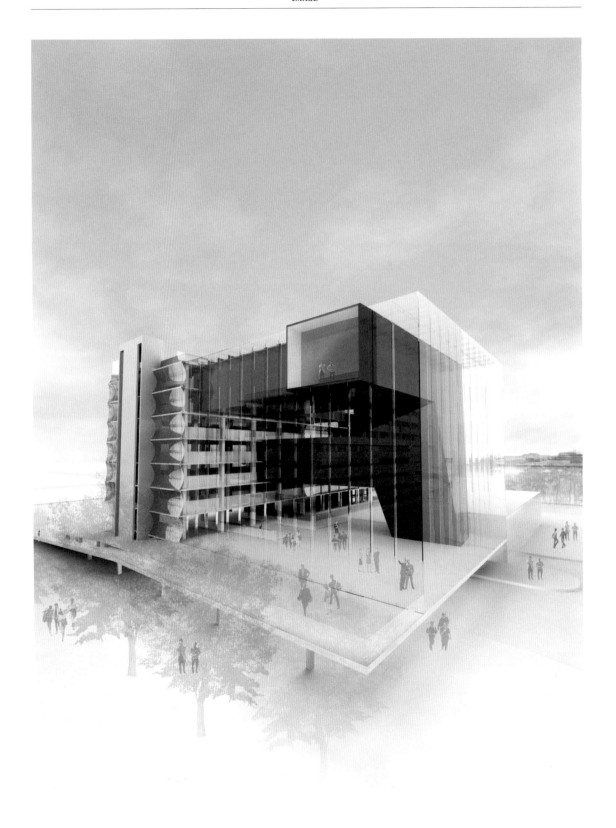

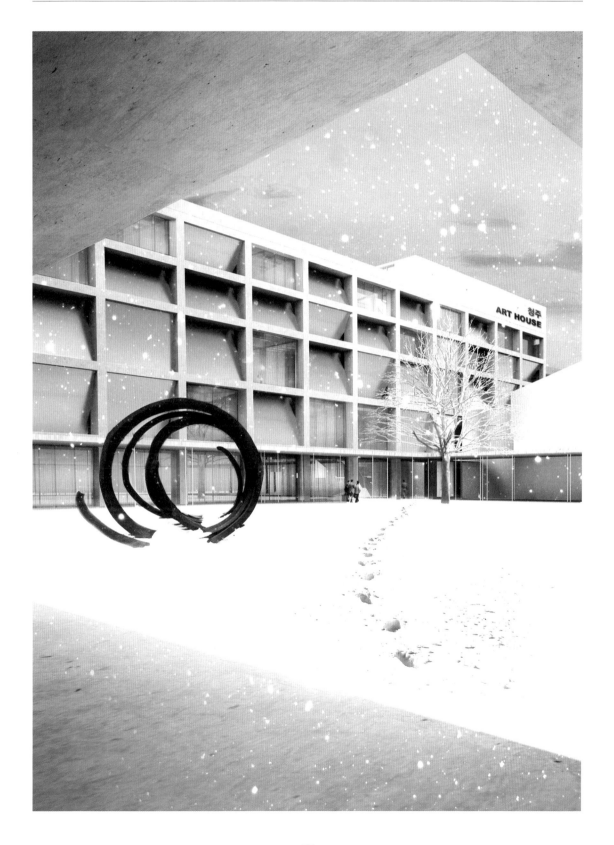

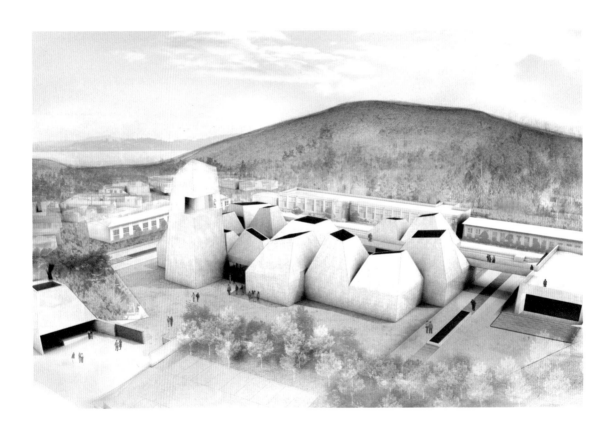

Whanki Museum
A cluster complex situated within
the courtyard of an abandoned school
—
환기미술관
버려진 학교 운동장 내에 위치한 집단 복합체

Home 4 Life
Terraced housing turned on its head,
flying gardens adjacent to new dwelling units
—
삶을 위한 집
테라스식 집단 주거에 대한 전혀 다른 생각
새로운 주거 유닛들에 인접한 정원들

Inhabiting Wall
Absence forms
the programme of the museum.
—
점유하는 벽
벽이 만들어 내는 빈 공간이
미술관의 프로그램을 형성한다.

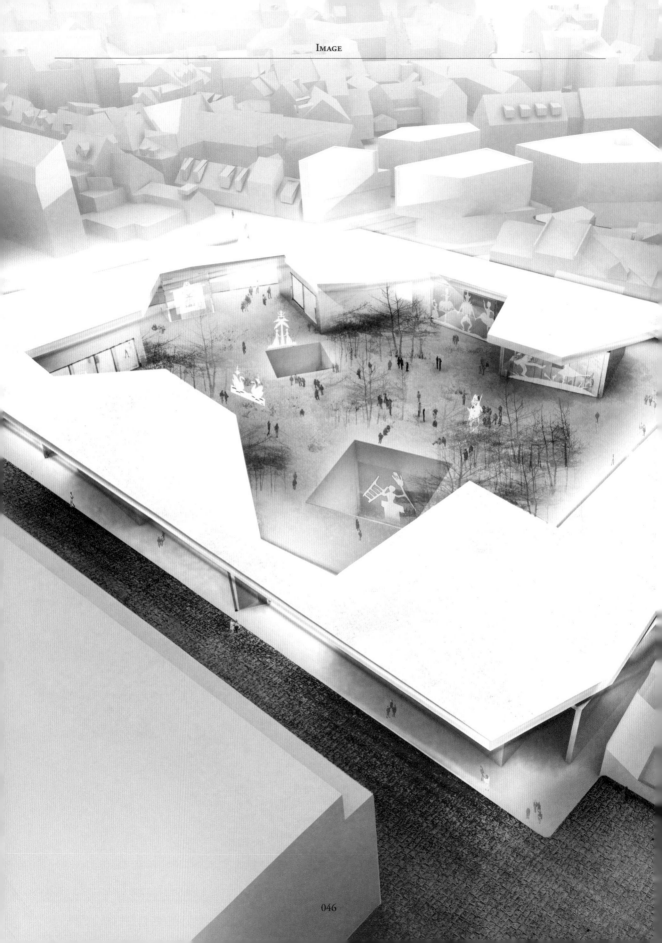

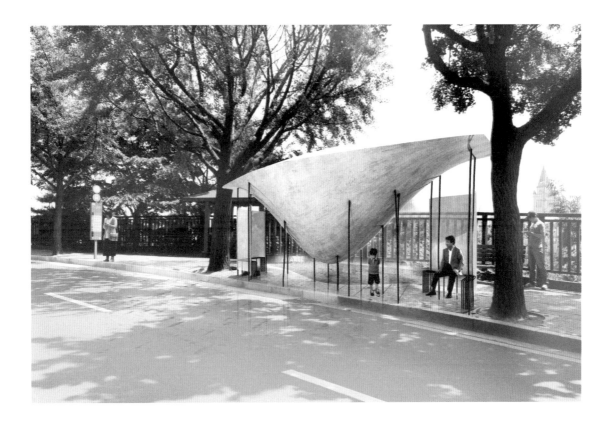

Images of places that don't exist, of spaces that have yet to come into being are
like visualizations of a dream; it's never the same once it has been depicted.
Textures, materials, skies all come together as a series of sources; like writing
a sentence with words, fabricating images is an essay in revealing design
concepts.

—

존재하지 않는 장소들, 즉 아직 실현되지 않은 공간들의 이미지들은 꿈을
가시화하는 것과 같다. 한 번 이미지가 그려지고 나면, 절대 이와 같을 순 없다.
재질, 재료, 하늘과 같은 모든 것들이 일련의 구성 요소가 되어 합쳐진다.
이것은 마치 여러 단어들로 하나의 문장을 완성하는 것과 같으며, 이미지를 만들어
내는 것은 디자인 콘셉트를 드러내는 하나의 에세이와 같은 것이다.

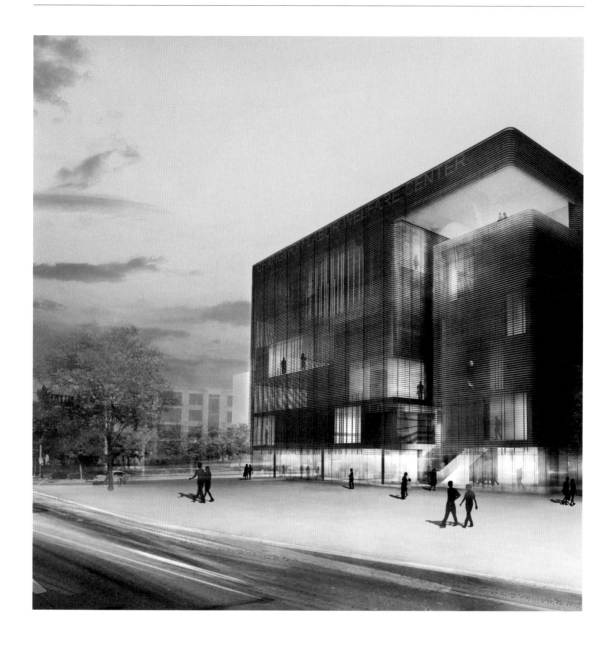

Invisible Skin
Soild by day,
transparent by night
—
보이지 않는 외피
낮에는 닫히고,
밤에는 투명해지는

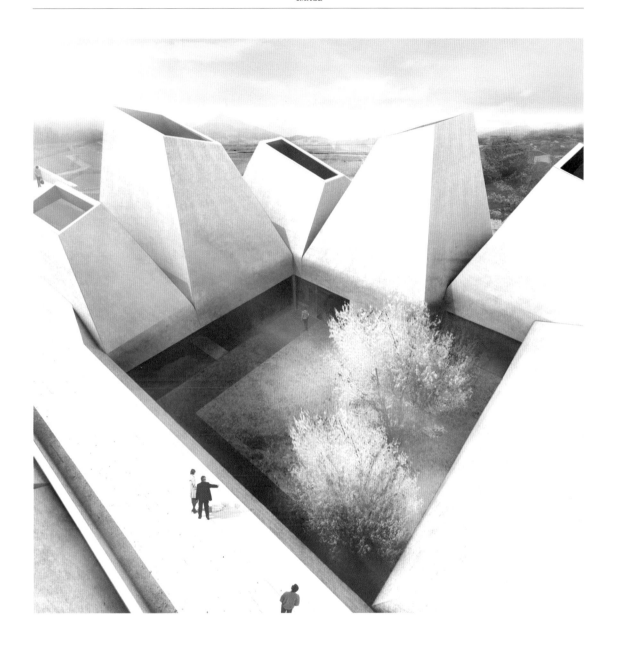

Museum Courtyard
No external windows,
only diffused light

—

미술관 중정
외부로 난 창은 없이
산란된 빛만

18

17

22

15

00

28

28

12

27

27

16

26

10

06

04

12

34

08

32

10

10

06

15

18

12

25

06

32

29

03

32

25

15

02

27

09

26

23

25

20

# Inventory

Thinking in pictures, thinking visually is a primordial act. Rather than thinking propositionally, thinking by images is done by conceiving past memories, past experiences. "Don't think, Look" Ludwig Wittgenstein's quotation is my motto to understand the world we are in.

---

사진을 보며 생각하는 것, 시각적으로 생각하는 것은 원초적인 행위다. 새로운 것을 제안하는 생각 대신, 이미지로 생각하는 것은 과거의 기억, 과거의 경험을 인지하면서 이루어진다. "생각하지 말고 보라."라는 루드비히 비트겐슈타인의 말은 우리가 사는 세상을 이해하기 위한 나의 모토이다.

Making lists is an integral part of designing.

I am obsessed with making lists, and devising systems. Lists become like mental maps that guide the creative process, they generate rigour and order, assimilated analogies discovered along the way. The list is a structuring device that aids the designer in the same manner scaffolding does for a building: ultimately the frame must fall away to reveal the magnificence of the edifice beneath, but without the frame you have no edifice.

Images form mental scaffolding where places, structures, materials and objects all support the fabrication of a design. A designer must constantly generate his/her own inspiration: for this reason I take photographs, records of potential ideas. Not all ideas will germinate, but the process of archiving is an important tool to relate inspiration back to the everyday, they allow you to control, to order, to give shape and significance to the immense panorama of contemporary life.

My lists involve editing elements of the evolutionary process, allowing important elements to filter through, and importantly to discard the futile ones. Without editing everything has equal value. By filtering you prioritize ideas. Ideas are always borrowed, borrowed from history, from places, from films... from experiences. Borrowing allows new associations to be formed. It is impossible to have an idea that does not relate/associate with the past. A better way to describe it would be to discuss ideas as a transformation, an alteration of a pre-existing state.

The following inventory is a catalogue of my observations, some of the many thousands of images I take during my travels, daily life or just simply waiting for a bus. Observation, not copying, is about finding inspiration. In a world so full of everything, it is important to have the occasional squirt of lemon in your eye, to allow curiosity to guide your instinct.

The common misconception of inspiration is that it forms the basis of a design concept; how many times have we been confronted with the image of "flowing water" to signify the dynamic flow of a new design (it could work for a building as well as for a new water bottle). Such thinking is blatantly metaphorical, where the metaphor itself is suffocated and saturated to the point where the analogy can only be read literally: water = flow. The images I am talking about refer to different form of metaphor, images that provoke a short-circuit like the opening sequence from Ingmar Bergman's 1966 epic "Persona", where the viewer is hypnotized by the power of the image of the goats bleeding throat.

리스트를 작성하는 것은 디자인의 일부분이다.

나는 리스트를 창작하고 시스템을 착안하는 것에 집착한다. 리스트는 일종의 정신적 지도가 되어서 창작의 과정을 이끌고, 엄격함과 질서, 이제까지 발견된 동화된 유추를 만들어 낸다.

이미지는 정신적 비계임시 가설물를 만드는데, 여기서 장소들, 구조물, 재료들과 물체들은 모두가 디자인을 형성하는데 도움이 된다. 건축가는 끊임없이 영감을 생성해야 하는데 이런 이유로 나는 잠재적인 아이디어의 기록인 사진을 찍는다. 모든 아이디어가 이렇게 생겨나는 것은 아니지만, 성취의 과정은 영감과 일상, 그리고 우리가 살고 있는 주변 환경을 연관시키는 중요한 도구이다. 사진은 현재 거대한 삶의 파노라마를 통제하고 의미와 형태를 부여한다.

나의 리스트는 진화의 과정과 같은 편집 요소를 포함하는데, 즉 중요한 요소들을 걸러내고 쓸모없는 것들을 처분하는 것과 같은 것이다. 편집하지 않으면 모든 것은 동등한 가치를 지니게 된다. 거르는 작업을 통해서 아이디어의 우선 순위를 정하게 된다. 아이디어는 언제나 역사, 장소, 영화, 그리고 경험 등에서 빌려오는 것이다. 이와 같은 빌려옴을 통해서 새로운 연상이 만들어진다. 과거의 관계나 연상이 되지 않은 아이디어를 가진다는 것은 불가능한 것이다. 과거를 묘사하는 더 좋은 방법은 아이디어를 변형, 즉 이미 존재하는 상태의 변형으로서 논의하는 것이 될 것이다.

다음에 나오는 이미지 목록은 나의 관찰 목록인데 여행 중이나 일상 생활 혹은 버스를 기다리는 동안에 얻은 수천 개의 이미지들이다. 복사가 아닌 관찰은 영감을 찾는 것이다. 수많은 일들이 가득한 세상에서 가끔씩은 레몬즙이 눈에 분사되고 호기심이 이끄는 대로 본능을 두는 것도 중요한 의미를 가진다.

흔히 영감에 대해 오해하는 것은 그것이 디자인의 기본 개념이라는 것이다. 우리는 너무나 자주 '흐르는 물'의 이미지가 새로운 디자인의 역동적인 흐름을 의미하는 것이라는 사실을 직면하게 된다(이는 새로운 물병 뿐만 아니라 빌딩에도 유효한 것이다). 이러한 생각은 노골적으로 비유적이고, '물은 흐름이다'라는 유추가 생겨날 만큼 비유 그 자체가 포화상태여서 질식할 정도이다. 내가 말하는 이미지들은 다른 형태의 비유, 다시 말하면 잉그마르 베르히만Ingmar Bergman의 1966년 서사시 "페르소나Persona" — 목에서 피를 흘리는 염소의 이미지에 의해 관객들이 혼이 빠지게 되는 — 에서의 첫 사건들처럼 단락(짧게 줄여서 이야기하기)을 야기시키는 이미지를 말하는 것이다.

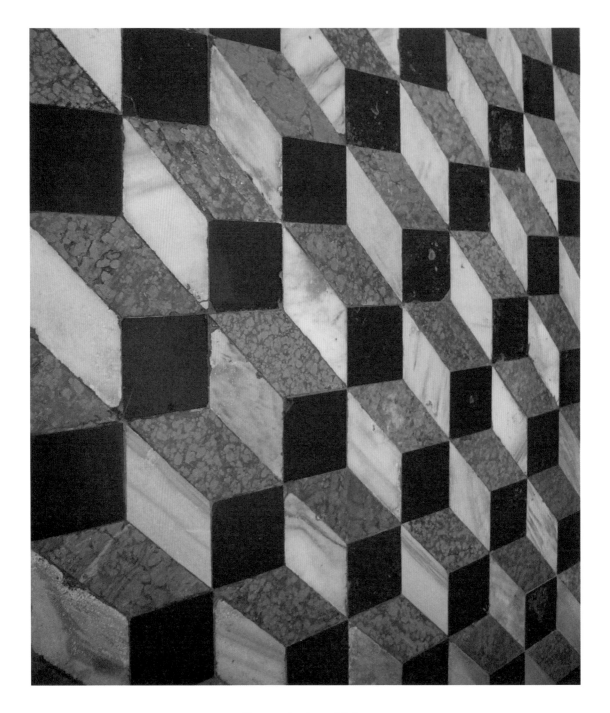

3D space projected onto a 2D plane
San Giorgio Maggiore, Venice, Italy
Marble floor detail

—

2차원의 평면에 투영된 3차원의 공간
산 조르지오 마조레, 이탈리아 베니스
대리석 바닥 디테일(안드레아 팔라디오, 1610)

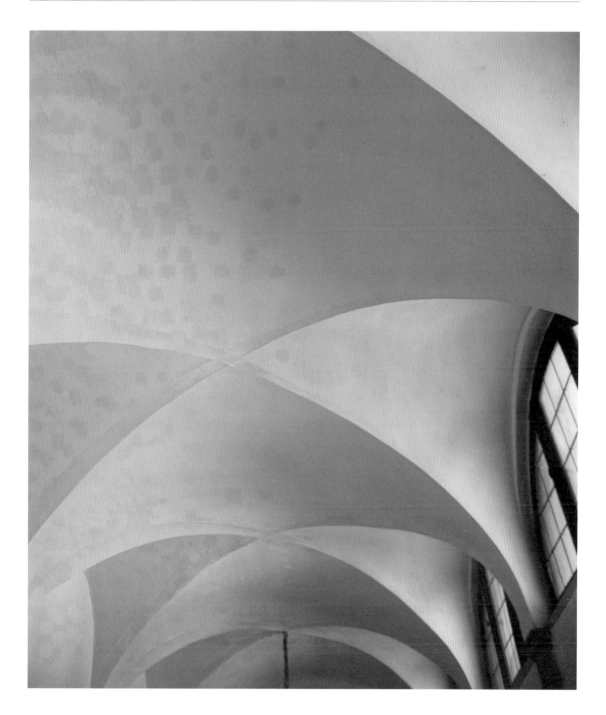

Cloister Vaults
San Giorgio Maggiore, Venice, Italy
3 dimensional manipulation of structure and light

—

볼트구조의 회랑
산 조르지오 마조레, 이탈리아 베니스
구조와 빛의 3차원적 조작

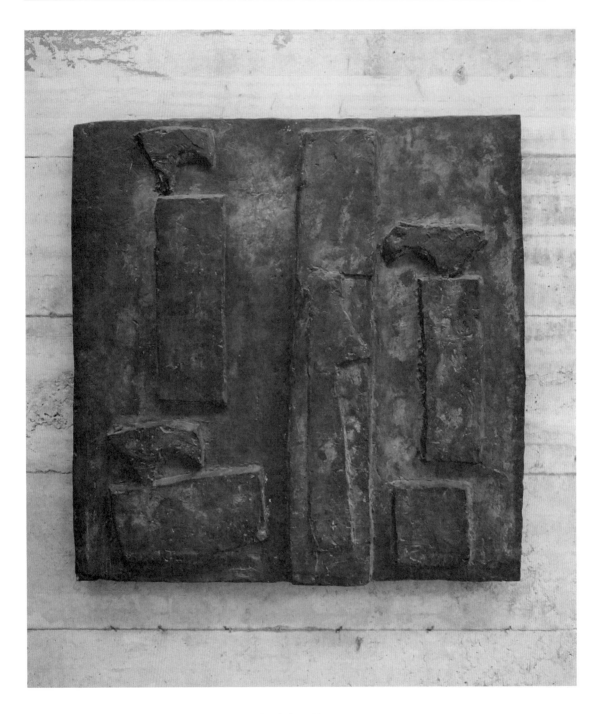

Cast Sculpture Hanging
La Congiunta Museum, Giornico, Switzerland
Hans Josephsohn sculpture #1
—
벽에 걸린 주조된 조각
라 콘지운타 뮤지엄, 스위스 죠르니코
한스 조셉손 조각 #1

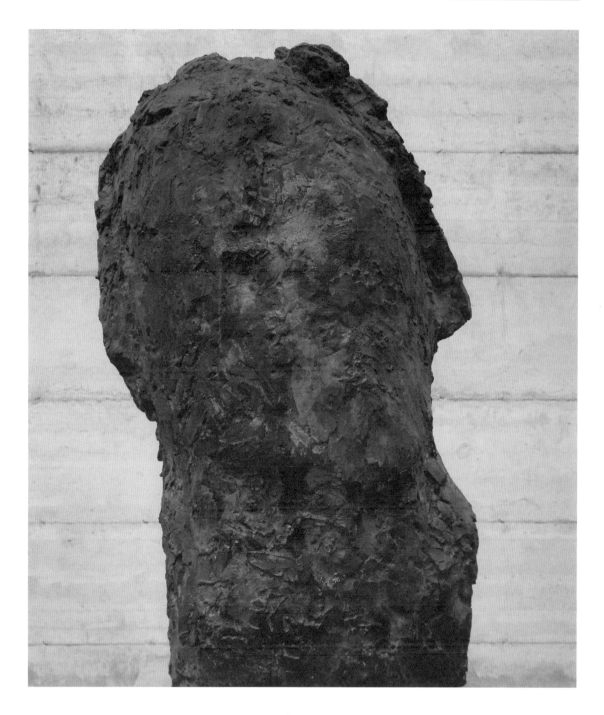

Prehistoric Form
La Congiunta Museum, Giornico, Switzerland
Hans Josephsohn sculpture #2

—

선사시대의 형태
라 콘지운타 뮤지엄, 스위스 죠르니코
한스 조셉손 조각 #2

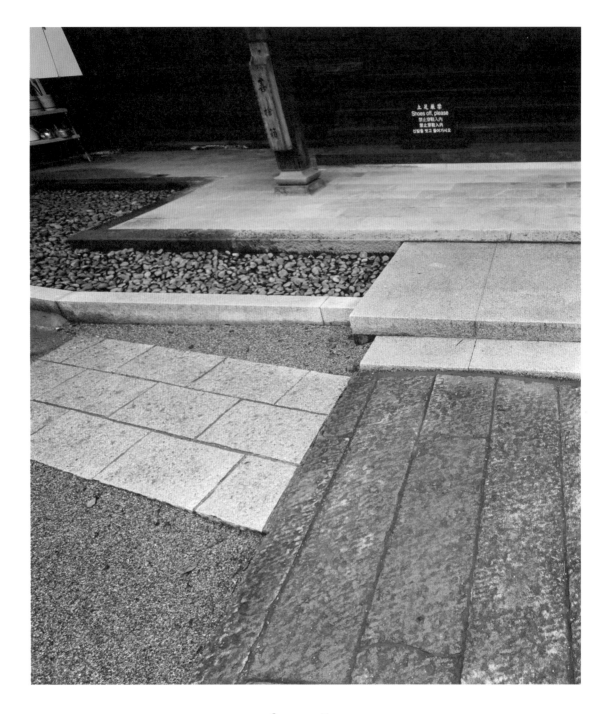

Stone composition
Hida Takayama, Japan
Different layers of stone

—

돌의 구성
히다 마을, 일본
돌의 다양한 레이어들

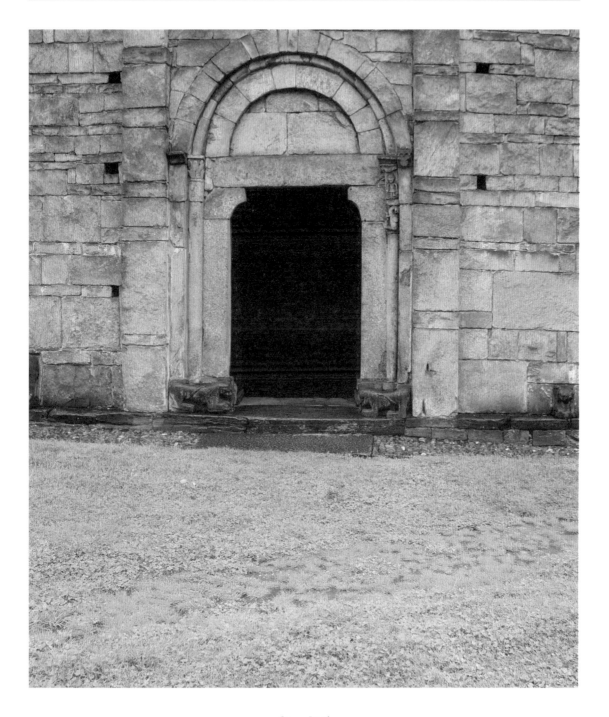

Stone _ Lintel
Chiesa di San Nicolao, Giornico, Switzerland
Romanesque Church 12th century

—

돌 _ 인방
산 니콜라 성당, 스위스 죠르니코
12세기의 로마네스크 성당 정면

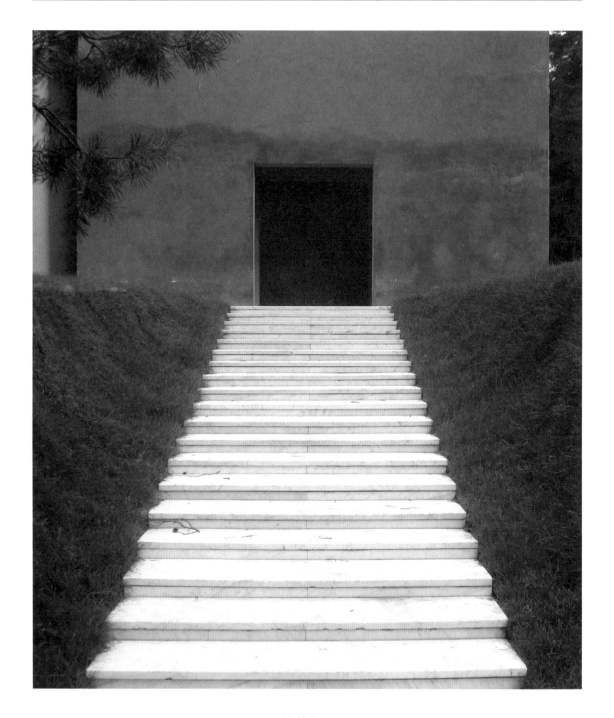

Marble Steps
Skogskyrkogården Resurrection Chapel, Sweden
Leading to the chapel Entrance

—

대리석 계단
스코그쉬르코고르덴 묘지공원의 부활 채플, 스웨덴
채플의 입구로 인도한다

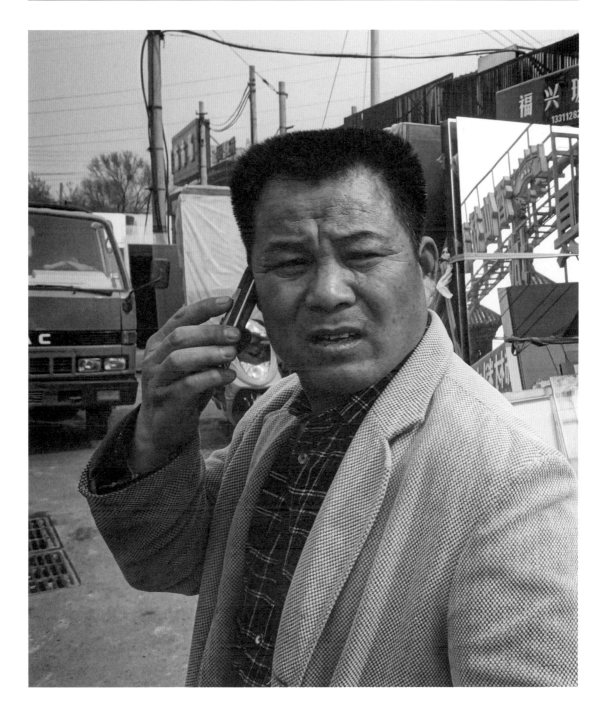

Hardware Market
Beijing, China
Tradesman talking on the phone
—
하드웨어 시장
베이징, 중국
통화하고 있는 소매상인

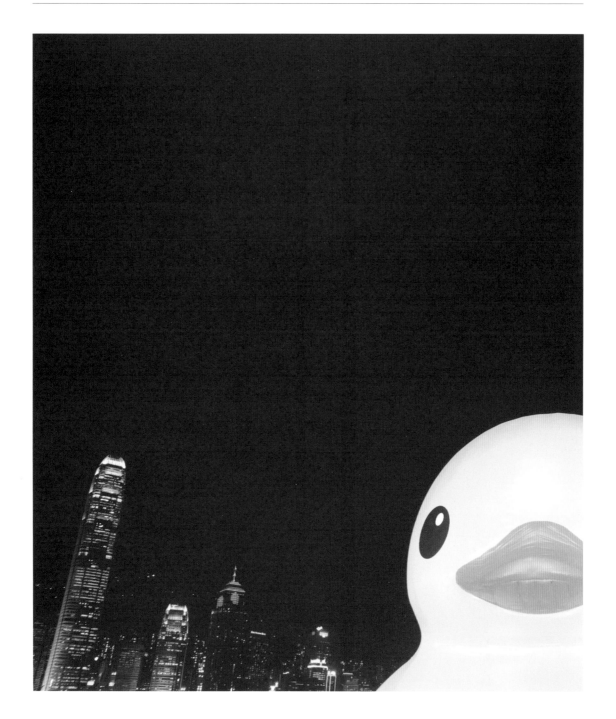

Rubber Duck
Victoria Harbour, Hongkong
Pop creation by Dutch Artist Florentijn Hofman
—
고무 오리
빅토리아 하버, 홍콩
플로렌테인 호프만의 팝 크리에이션

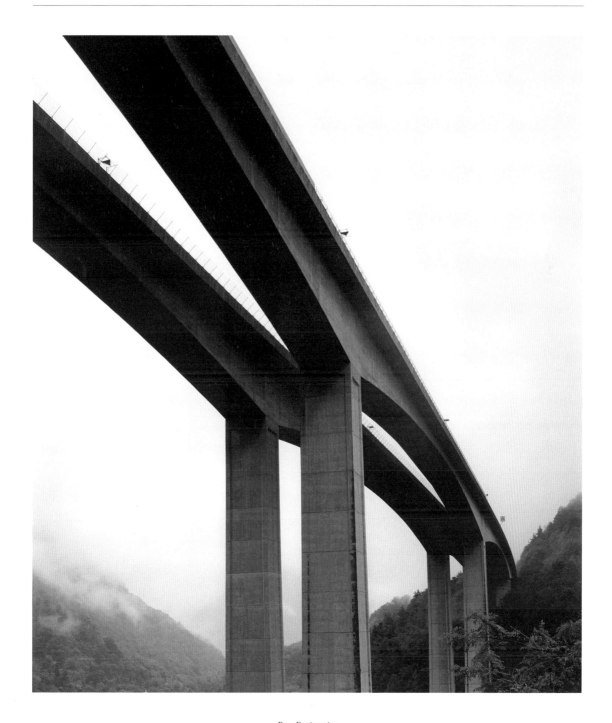

Raw Engineering
Highway Viaduct Ticino, Switzerland
No architect
—
날 것 그대로의 구조
하이웨이 고가 다리 티치노, 스위스
건축가 미상

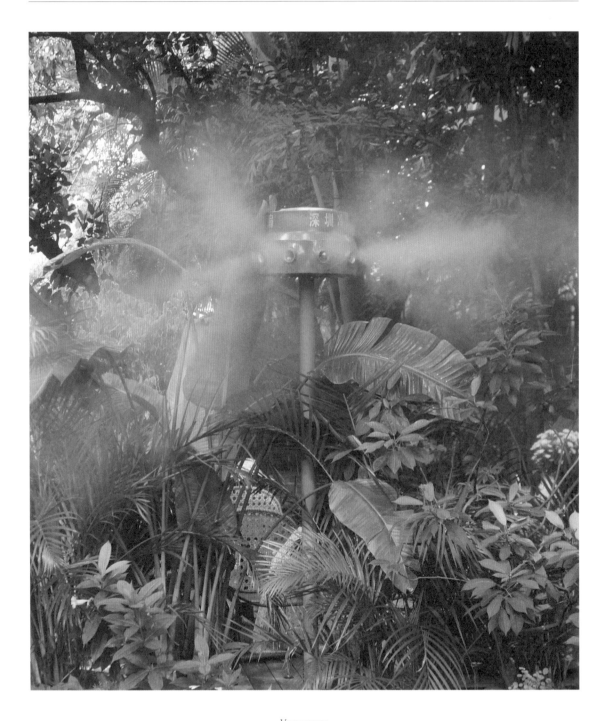

Vapour tower
Shenzen, China
Natural airconditioning
—
증기탑
심천, 중국
자연적인 에어컨디셔닝

Glass Poem
Notre Dame Du Haut, Ronchamp, France
Window detail

—

유리 위의 시(詩)
롱샹성당, 프랑스
유리창 디테일

Security Lights
Industrial Quarter Beijing, China
Night lights simulate the sun
—
보안등
베이징 산업 지구, 중국
밤의 등불이 태양처럼 보인다

Masonry wall
798 Beijing, China
Red wall + rusting cable
—
조적벽
베이징 798 예술지구, 중국
붉은 벽 + 녹슨 케이블

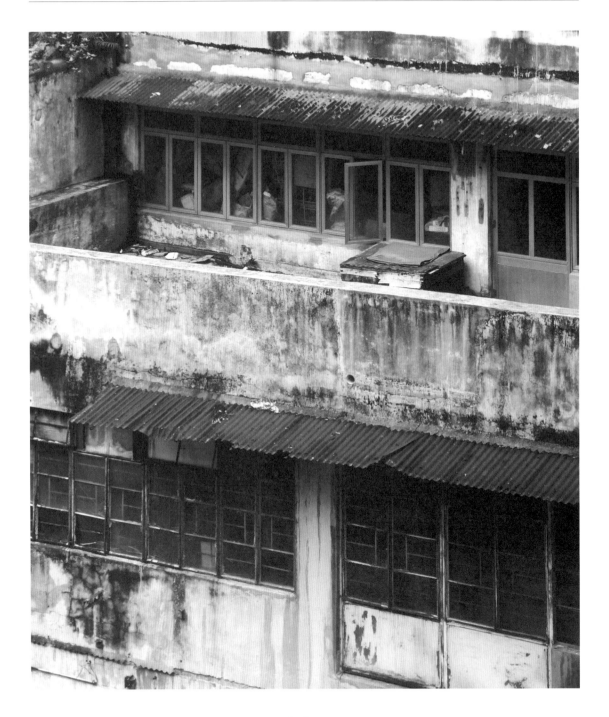

Roof-top
Kennedy Town, Hongkong
Forgotten facades
—
옥상
케네디 타운, 홍콩
잊혀진 정면

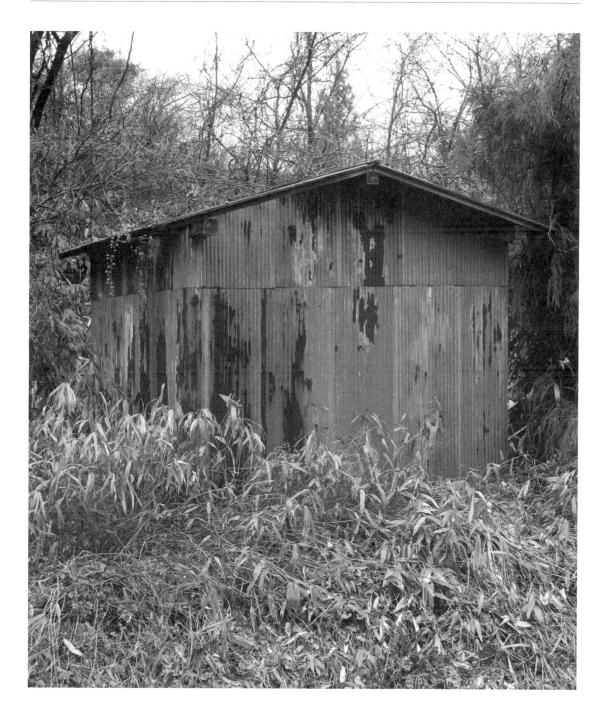

Generic Hut
Kagaonsen, Japan
Corrugated galvanized metal – rusting

—

전형적인 오두막
카가와현, 일본
아연 도금된 철제 골판 – 녹슬고 있다

# Notation

Thoughts have to be translated to be shared. It is language that enables us to comprehend our thoughts as well as those of others. Language is an all-encompassing word used to describe the process of communication. Notation is my language, the white page is the proscenium where the hand aided by a pen/pencil reenacts my ideas.

---

생각이 공유되기 위해서는 해석되어야 한다. 우리 자신의 생각과 다른 이들의 생각을 이해할 수 있게 하는 것은 언어다. 언어란 소통의 과정을 표현하는 아주 포괄적인 단어다. 손으로 쓰는 메모는 나의 언어이며, 이때 흰 종이는 손이 펜과 연필의 도움을 받아 내 생각을 재연해내는 무대proscenium이다.

Notations are forms of personal conversations between me and the project, transcripts of my thought process recorded on paper. The physical act of coordinating the hand/eye/brain is critical to conceiving a thought: the notation never represents the idea, but to the contrary, constructs the idea. Notations are not intended to be read, understood or deciphered; they are the evidence of the psycho/physical working-out of a specific question/issue.

Notations are crude simultaneous thoughts: drawings, sketches, scribbles, writings, they are a personal vocabulary that describe the anatomy of thinking. Like the moment when you jot down a message, a personal memo, you have no time to formulate a coherent sentence, or use grammar to articulate a thought; you simply transfer the thought onto paper. Notations are performed in the same manner, like notes of things that have to be stored, mental images that could be used in the future, copying texts from a book, rewriting a text the nth time to get to a deeper understanding: these are all forms of notations that enable me to extract an idea. Even the most unsubstantial scrawl can contain the DNA of a potential idea.

Notations are elusive, mostly devoid of deep intellectual value, they are suggestions that need to be translated, polished and reconfigured. Their primitive status is what attracts me to this method of thinking, the way the notes are unpretentious, immediate and direct. Like the scribbles and calculations that a joiner makes directly onto the timber he is about to cut, the notation performs the function of clarifying the steps required to complete the task.

Unfortunately the architect's notebook today has become a trademark cliché; sketches are either seen as an anachronistic distraction or a pretentious statement of self-importance. Without the notebook I cease to function, it acts as fictitious chopping board without which the ingredients can't be prepared. By recording and tracing, observations can be computed, processed allowing ideas to be harvested before they are ready to be cooked.

The medium to record a notation always change: ink, pencil, biro all imply a certain materiality to the thought. Paper becomes another parameter: thickness, viscosity, gauge, acidity, colour all affect the act of notating. The very practice of drawing functions as an essential creative catalyst to create and design space.

I often spend hours analyzing how artists and architects draw, scrutinizing their line and the tools they use to draw. From the sinuous line of Oscar Niemeyer's felt-tip to the sheer matter-of-fact of Donald Judd's pencil drawings. The line and text of Basquiat, the graphite pressure of Richard Serra compared to the lightness of Alvaro Siza's biro sketches: all these architects and artist have a common trait: through representation their thoughts becomes impregnated onto a project.

손으로 쓰는 메모는 나 자신과 프로젝트 사이의 개인적인 대화이고, 내 생각의 과정이 종이에 서술된 기록이다. 손과 눈과 뇌를 조정하는 신체적 행동이 생각을 잉태하는 데 있어 결정적인 역할을 한다. 메모는 아이디어를 표상하지는 않지만, 반대로 아이디어를 형성한다. 메모는 읽히거나, 이해되거나, 해독되기 위한 것이 아니다. 이는 특정 이슈나 질문에 답하기 위한 정신적·물리적 노력의 흔적이다.

메모는 거칠지만 순간을 잘 저장해주는 생각들이다. 그림, 스케치, 낙서, 글 조각 등 이들은 모두 사고의 해부를 표현하는 개인적인 어휘들이다. 메시지를 남기거나 사적인 메모를 남길 때와 같이, 논리 정연한 문장을 만들거나 생각을 정확하게 표현하기 위해 문법에 맞추거나 할 겨를이 없다. 그냥 생각을 종이 위에 옮기는 것이다. 메모도 마치 저장할 물건에 대한 노트나 미래에 사용될 마음속의 이미지와 같은 방식으로 행해지는 데, 어떤 책에서 텍스트를 따오고 더 깊은 이해를 위해 한 텍스트를 여러 번 다시 반복하여 쓰기도 한다. 이런 것들이 내가 아이디어를 얻을 수 있는 모든 형태의 메모이다. 가장 보잘 것 없어 보이는 낙서도 잠재적인 아이디어 DNA를 담고 있을 수 있다.

메모는 포착하기가 어렵고, 심오한 지적 가치는 아직 없을 때가 많다. 번역되고, 다듬어지고, 다시 변경되어야 할 제안들인 것이다. 그러나 바로 이런 원시적인 면이 내가 이와 같은 사유방식에 끌리는 이유다. 끄적거리는 메모는 가식이 없고 직접적이며 즉각적이다. 목공이 그가 베어내고자 하는 나무에 직접 쓰는 낙서나 계산처럼 메모는 작업을 완수하기 위해 필요한 단계들을 분명히 하는 기능을 수행한다.

안타깝게도 오늘날 건축가의 노트는 전형적으로 상투적인 클리셰<sup>cliché</sup>가 되어 버렸다. 스케치는 시대착오적인 오락이거나 아니면 자만심에 차서 허세를 늘어놓는 것으로

여겨진다. 나는 노트 없이는 일을 못하는데, 이것은 마치 요리의 재료를 준비하는 데 없어서는 안될 가상의 도마 같은 역할을 한다. 기록하고 추적함으로써 관찰한 것들은 계산되고 가공을 거친다. 아이디어가 거둬들여져서 잘 요리될 수 있도록.

메모를 기록하는 도구는 늘 바뀐다. 잉크와 연필, 볼펜 모두 생각에 실체를 부여한다. 종이는 또 다른 변수다. 그 두께와 점성, 치수, 산도와 색상 이 모두가 기록하는 행위에 영향을 미친다. 드로잉 행위 자체가 공간을 창조하고 디자인하기 위해서 없어서는 안될 필수적인 창의적 촉매의 역할을 한다.

나는 예술가와 건축가들이 그린 선과 그림을 그리는 데 사용하는 도구를 분석하면서 몇 시간씩을 보내곤 한다. 오스카 니마이어<sup>Oscar Niemeyer</sup>가 펠트 펜으로 그린 구불구불한 선에서부터 도널드 저드<sup>Donald Judd</sup>의 연필 그림에 이르기까지, 그리고 바스키아<sup>Basquiat</sup>의 선과 텍스트, 알바로 시자<sup>Alvaro Siza</sup>의 볼펜 스케치의 가벼움과 비교되는 리처드 세라<sup>Richard Serra</sup>의 흑연 스케치의 무게감 등 이들 모든 건축가들과 예술가들은 한 가지 공통점이 있는데, 바로 그들의 생각은 표현을 통해서 프로젝트로 잉태된다는 사실이다.

Rooms
Rooms made by walls
—
방들
벽으로 만들어진 방들

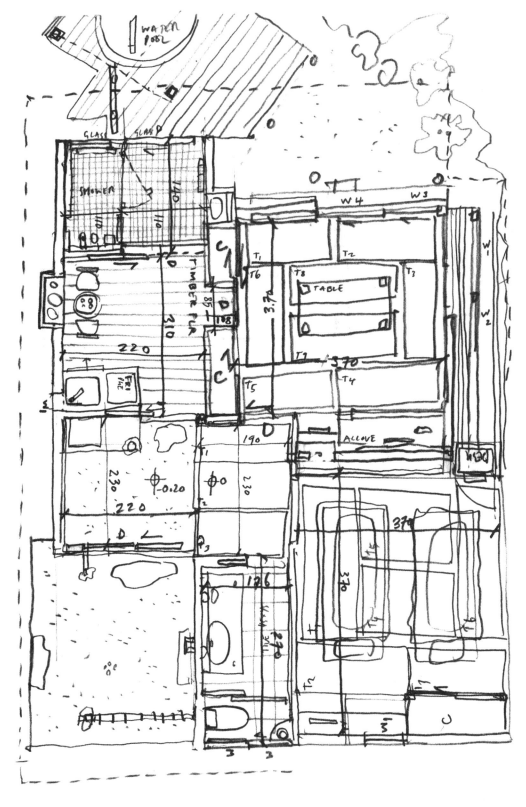

1 · Photographs are different from images.
· A photograph may be an image but
· an image may not neccessarily be a [a]
· photograph. Something happens to
· a photograph when you put it next
· to a piece of text, the photograph
· changes, we observe it differently,
· its meaning, feeling [and] weight are all
· transformed. ~~It then~~ our brain is
10 · somehow forced to correlate the picture
· with the message and we assume the
· two forms illuminate the other in
· a literal way. This book is based
· on this "relationship between text
· and picture — but the relationship
· is not symmetrical. The two element
· are not in any way related ~~and~~:
· one is not a commentary on the other,
· yet they become associated by
· default and in the process both
20 mediums create a third message,
· an accumulative message, ~~Every~~ messages
· ~~is later~~ are never pure, they are digested
· and layed out ~~by~~ by its author to mani-
· pulate your reading. The size, colour, saturation
· frame of ~~the~~ photograph alter the way we
· ~~tea~~ observe it in the same manner a
· paragraph is ~~altered~~ influenced by
· the size/type and colour of the font.
27

1 · The topic of the book is Seoul, but
· the book isn't ~~about~~ a description
· of Seoul, ~~its~~ rather it's a accumulation
· of episodes instances that I have
· witnessed and observed while living in
· the metropolis. None of the events are
· spectacular or important, they are
· quite plainly what I find interesting.
· They don't aim to produce a theory
10 · nor a position on the city. No, far
too often architects and professors
· feel obliged to explain and contextualize,
· this is because of... to understand this
· you have to go back to.... No, in this
· book you don't go back, nor [where you are] do you
· go forwards, you simply stay still in
· one place and observe. The book is a
· slow [book] you can choose to read it fastly,
· but it has been conceived as a
· thick sponge, slowly absorbing your interest,
20 · distracting you from the frenetic pace
· we assume the city has to be understood
· as.

Script
Essay about Seoul
—
원고
서울에 관한 에세이

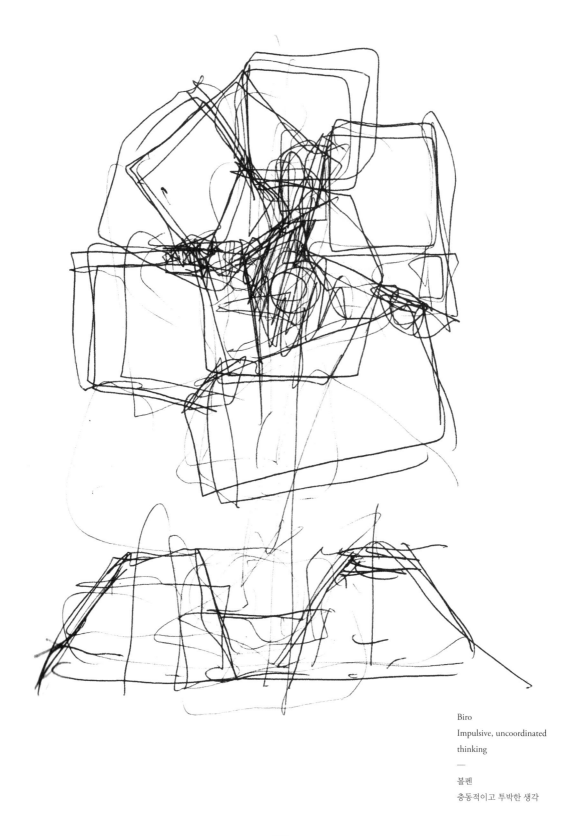

Biro
Impulsive, uncoordinated
thinking
—
볼펜
충동적이고 투박한 생각

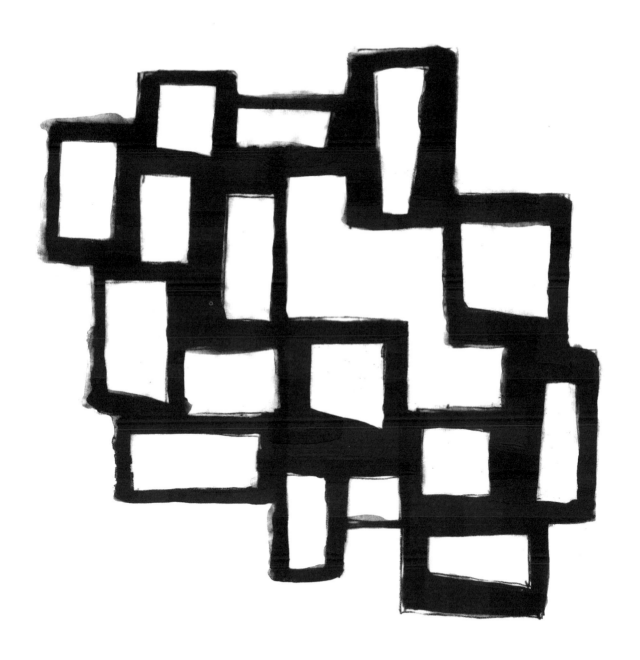

Moment
Tracing static moment.
—
순간
멈춘 순간을 그리다.

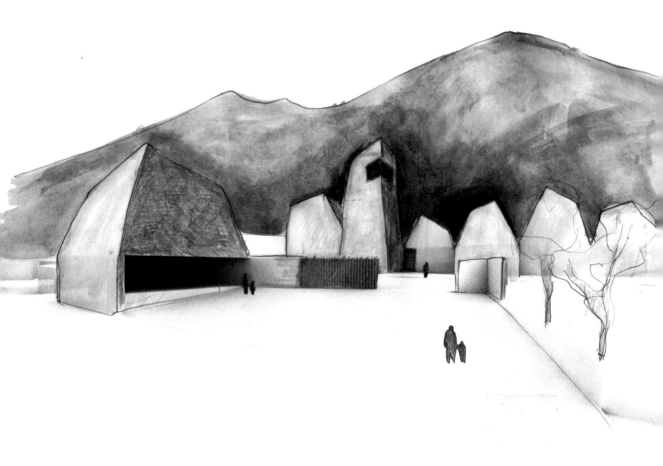

Opposite
Question the idea with its
opposite.
—
반대
반대의 생각으로 아이디어에
의문을 갖다.

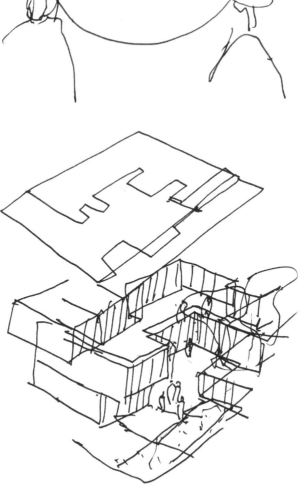

Fountain Pen
Permanence and Nobility
—
만년필
영속성과 고귀함

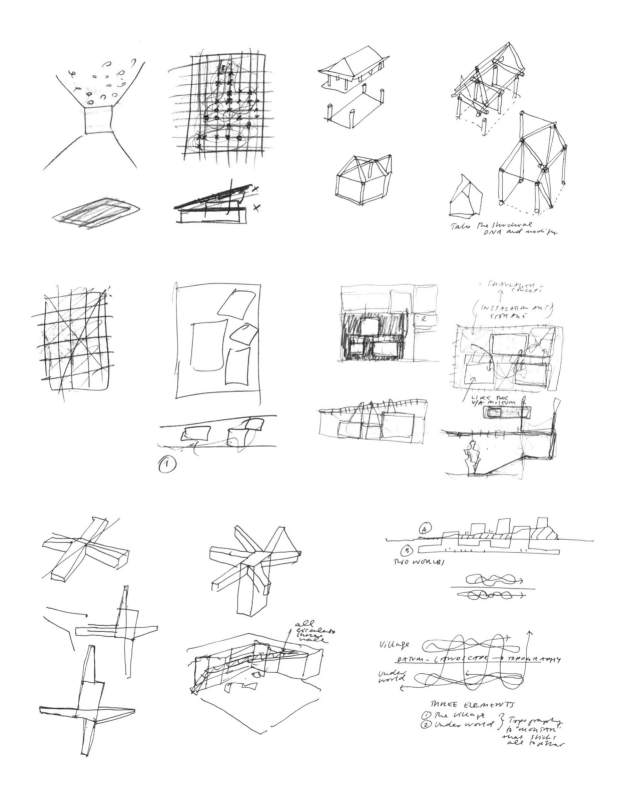

The film and
the model.
(a) + (b) the space

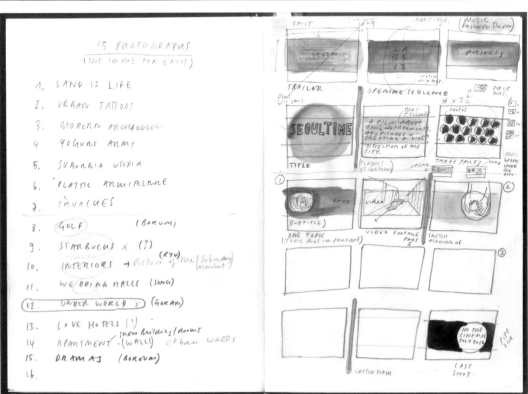

15 PHOTOGRAPHS
(ONE IMAGE FOR EACH)

1. LAND IS LIFE
2. URBAN TATTOOS
3. MODERN ARCHAEOLOGY
4. YOGURT ARMY
5. SUBURBIA UTOPIA
6. "PLASTIC ARCHITECTURE"
7. CHURCHES
8. GOLF        (BORUM)
9. STARBUCKS x (?)
10. INTERIORS → picture of me (RYU) (subway/market)
11. WEDDING HALLS  (SONG)
12. UNDER WORLD x (GORAN)
13. LOVE HOTELS (?)
14. APARTMENT - show buildings/rooms (WALLS) urban walls
15. DRAMAS  (BORUM)
16.

BORROMINI

FORM MAKING

Geometry
Understanding how things
are made
—
기하학
세상 모든 것들이 어떻게
만들어졌는가에 대한 이해

I like the fact that
you leave this question
till the end. Actually I
had been thinking in
terms of fragments for a
long time before I wrote
the passage that you noticed
I simply didn't realize
its realize they were
fragments.
You are right the concept
is somewhat cinematic,
and many and do
David Lynch for one is
director that often
works in fragments and
lets the 'spectator connect
they dots as they please
However my thoughts
relate more to the Portug.
writer Fernando Pessoa,

and this magnificent
enlightening book
"the Book of Disquiet".
its a book that is
difficult to classify or
define → but I often
associate it with a scrap
book →) the ones children
have and collect images
drawings, … fragments
of their daily life
Pessoa's concept of
fragments allows thoughts
to be analyzed out of
context, to be juxtaposed
to unexpected items, to
create a world of
absurdity, …
an absurd, illogical,
contradictory world
that a world that
we are free to extract

no Architecture

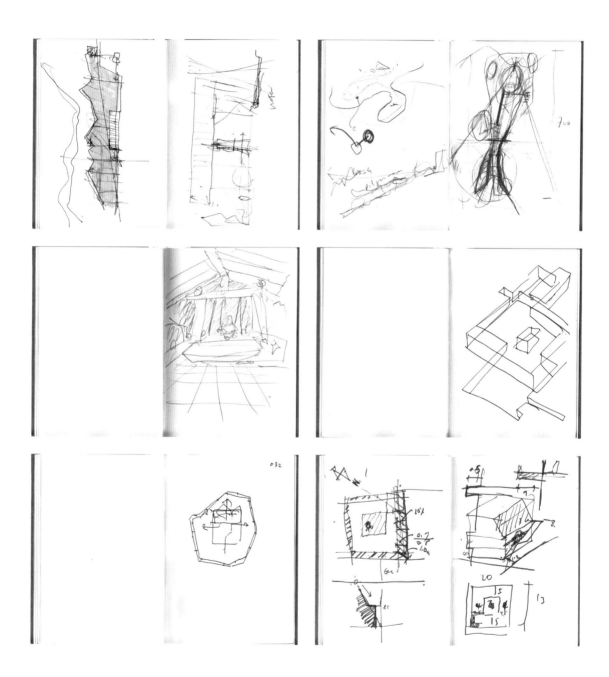

# Model

I believe in the metempsychosis of the model, the moment when the model ceases to be a representational element and through a process of transmigration the idea becomes the model. The idea dies and the project begins.

---

나는 모형의 윤회, 즉 모형이 더 이상 표상적 구성요소가 되는 것을 멈추고 생각이 모형으로 환생하는 순간이 있다는 것을 믿는다. 이때 프로젝트가 시작된다.

The model is the most putative tool architects employ to manifest their ideas, a banal and straightforward scaled down representation of an imagined space. This primitive banality commonly associated with models embodies the very procedures behind generating space: cutting, sticking, stacking, etc… it allows the architect to create material and spatial manipulations, i.e. space resonates with an imagined human body, with tactility, with behaviours, allowing one to move as if inside the real space.

Models possess distance, a tangible depth which heightens the experience of a physical space. Models remain open, open for unexpected interpretations. More than a tool the model is a medium for the materialization of concepts. With models architects propose, the proposal in turn becomes the modus operandi of design: it embodies both temporality (space/time) and corporeality (space/topology). Each proposal opens the potentials narratives that articulate your intuition.

Observing a model, the act of looking is radically different compared to looking at a static image. With the model the view is projected into the space, one is literally projected into the system, a horizon is created- an ever changing datum that augments one's perception. The model allows us to stop thinking with a priori solution, or theoretical positions regarding space, it allows the architect to become a choreographer of the space in the making. Participating in the system is here the essential ingredient of a model, it allows abstraction to form without mapping clear coordinates to what the abstraction has to be.

The model offers facets, interrelated points of view (the view is effectively always in motion) where space can be compressed and compacted, generating a spatial transitions. This is what I call a system, a system of interrelated relationships that generates presence. All these experiences play between the body and space to produce perception. Models reveal the spatial logic of a building. Talking about space has become a sort of anathema for architects who prefer to enter into discussions about skin, façade and surface. My interest in models is both anatomical and social; models reveal the inner working of the space and at the same time models are never the work of a single person or process. Models require coordination and collaboration, to make a model you need a plan and a section. Once the model is made, it is not the finished article; it can be altered and disassembled, only for the whole process to start again.

The model is an empirical vessel, it possesses its own history; often the alterations to the model are brought about by the model itself, certain problems in the fabrication, some accidental arrangements… all of a sudden the model becomes the object-ive in itself. You become part of the project, the model is a somatic tool, it offers people the opportunity to become a participant in the space, the maker and the design become inhabitants of the space.

모형은 건축가들이 자신들의 아이디어를 나타내기 위해 사용하는 가장 추정적인 도구로서, 따분하고 직설적인 가상공간의 축소된 표상이다. 모형과 연관된 이러한 원시적인 따분함은 공간을 만들어내는 데 동원되는 과정을 내포한다. 자르고, 붙이고, 쌓는 등 모형은 건축가로 하여금 물질적, 공간적 조작을 가능하게 한다. 즉 공간은 상상에서의 인체, 감촉성, 행동과 공명하면서 우리를 마치 실제 공간 안에서 움직인다고 느끼게 한다.

모형은 물리적인 공간의 경험을 고조시키는 깊이와 거리를 가진다. 모형들은 개방되어 있고, 의외의 해석에 대해 열려있다. 단순한 도구이기를 넘어서서 모형은 개념을 실체화시키는 수단이다. 건축가는 모형을 통해 제안하고, 이 제안은 다시 디자인의 작업 방식이 된다. 모형은 시공간적 일시성과 물질성을 동시에 구현한다. 각각의 제안은 당신의 직감을 표현할 수 있는 잠재적 묘사를 펼쳐 보인다.

모형을 관찰하는 행위는 정적인 이미지를 바라보는 것과는 극적으로 다른 경험이다. 모형을 볼 때 시각은 공간으로 투사되기에, 관찰자는 시스템 속으로 투사되며 새로운 지평이 형성된다. 끊임없이 변화하는 자료에 관찰자의 인식이 더해진다. 모형은 가정을 전제로 한 해결책이나 공간에 대한 이론적 입장을 통해 생각하는 대신, 건축가가 만들어지고 있는 공간의 안무가가 되도록 만든다. 체계의 일부가 되어 참여하는 것은 모형의 핵심적인 요소이고, 무엇이 추상abstraction이 되어야 할 것인지 계획하는 것이 아니라 추상이 자연스럽게 형상화될 수 있도록 해준다.

모형은 다양한 측면들이 있고, 따라서 서로 연관된 다양한 관점을 가능하게 한다. 그리고 관점이란 동적인 개념일 때 효과적이다. 모형에서는 공간이 압축될 수 있고, 공간적 전환이 일어날 수도 있다. 이러한 존재를 형성하는 상호 관련된 관계의 체계를 (나는) 시스템이라고 부른다. 이러한 경험들은 인식을 창출하기까지 몸과 공간 사이에서 상호작용을 해야 한다. 모형들은 건물이 가진 공간적 논리를 드러낸다. 공간에 대해서 논하는 것은 표피, 정면, 표면 등을 논하기를 선호하는 건축가들에게는 기피하게 되는 주제가 되어 버렸다. 내 경우, 공간에 대한 관심은 해부학적인 것이면서 사회적인 것이다. 모형은 공간의 내부적 역학을 드러내며, 동시에 절대 어느 한 사람 혹은 하나의 프로세스의 결과물이 될 수 없다. 모형은 조율과 협업을 요구하며, 모형을 만들려면 도면과 단면이 필요하다. 모형은 한 번만 만들어진다고 확정된 결과물도 아니며, 변경될 수도 있고, 해체될 수도 있으며, 처음부터 모든 과정이 다시 시작될지도 모른다.

모형은 실험적인 도구와 같아서 그 자신의 역사를 지니고 있으며, 모형에 대한 변경은 모형 스스로에 의해 유발된다. 우연적인 조정, 제작과정에서의 문제 등 모형은 갑자기 그 스스로 목적을 지닌 존재가 된다. 당신은 프로젝트의 일부분이 되고 모형은 형체를 지닌 도구이며, 사람들에게 공간에 들어오게 하는 기회를 제공하고 제조자와 디자인은 공간의 거주자가 된다.

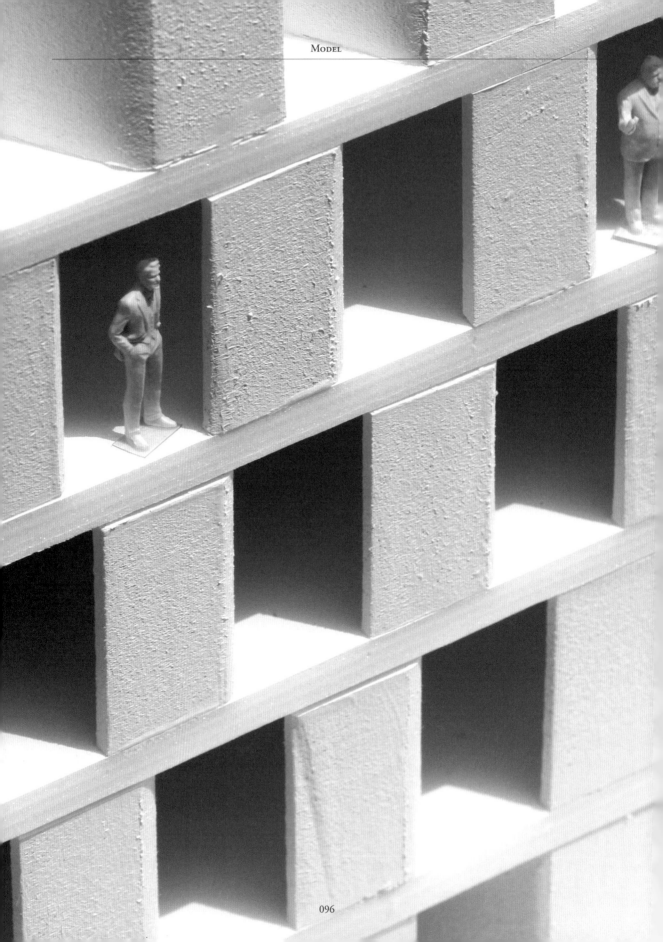

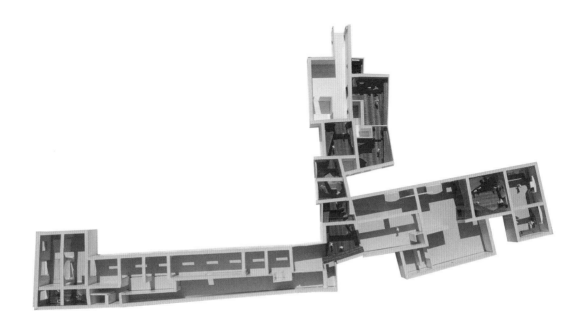

Articulated rooms;
the project requires a start,
a middle and an end. What
you don't see(The Palazzo)
becomes the reason behind
the design.

—

연접(連接)된 방들 :
프로젝트는 시작과 중간
과정과 끝을 필요로 한다.
우리가 보지 못하는 것
(팔라쪼)은 디자인 이면에
숨겨진 이유가 된다.

Articulated street;
the promenade is both
an event and the building.
—
연접(連接)된 길 :
산책은 하나의 이벤트이자
곧 건물이다.

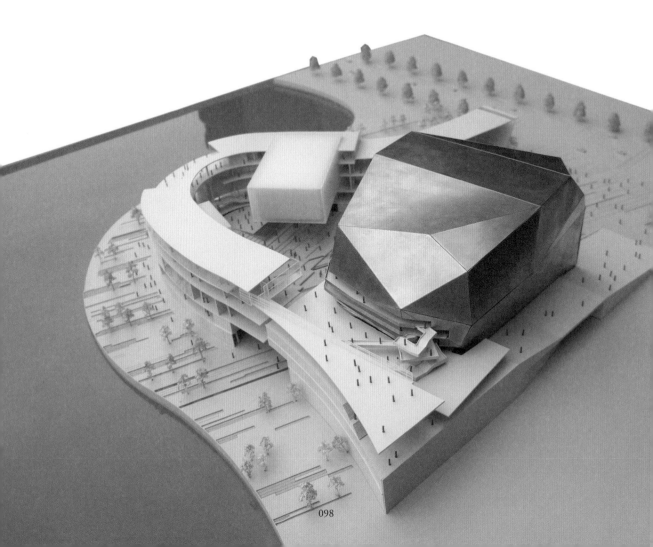

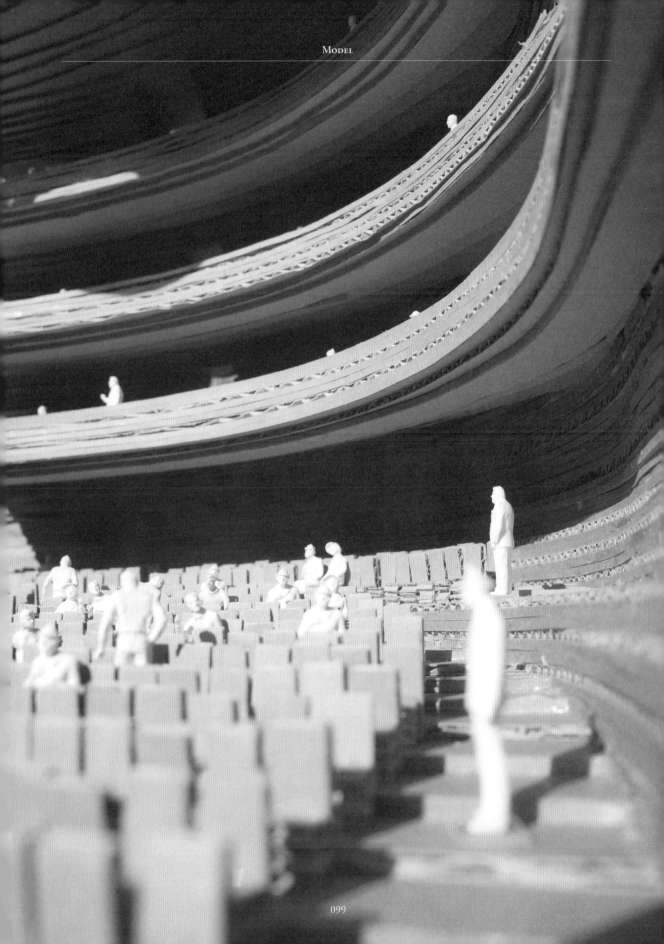

Articulated boxes;
programs are stacked like
a playing child makes
buildings from wooden
bricks. The project becomes
the leftover, in-between
spaces.

—

연접(連接)된 상자들 :
마치 어린아이가 나무 막대로
건물을 만드는 것처럼
프로그램들이 쌓여있다.
프로젝트는 남겨진 공간,
즉 상자들 사이의 공간이
된다.

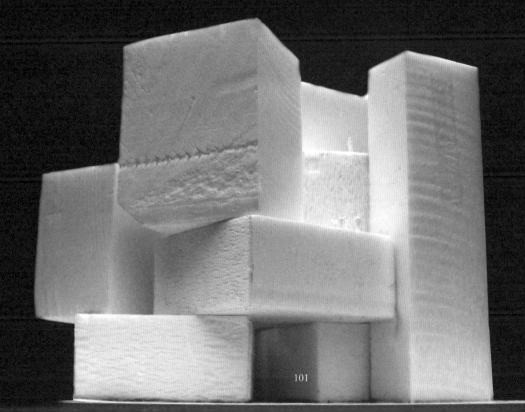

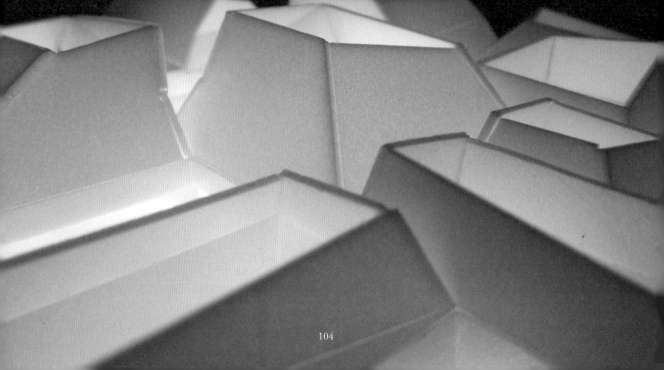

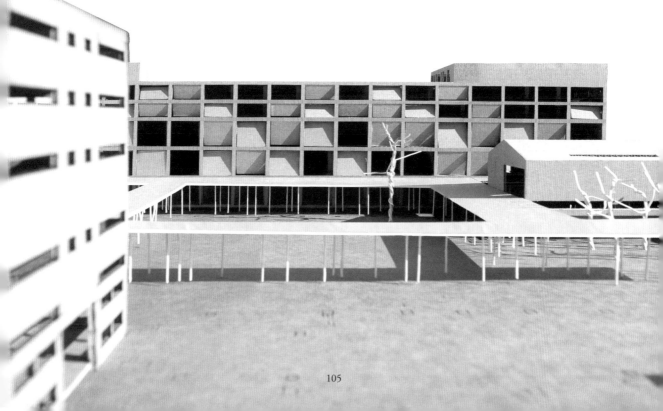

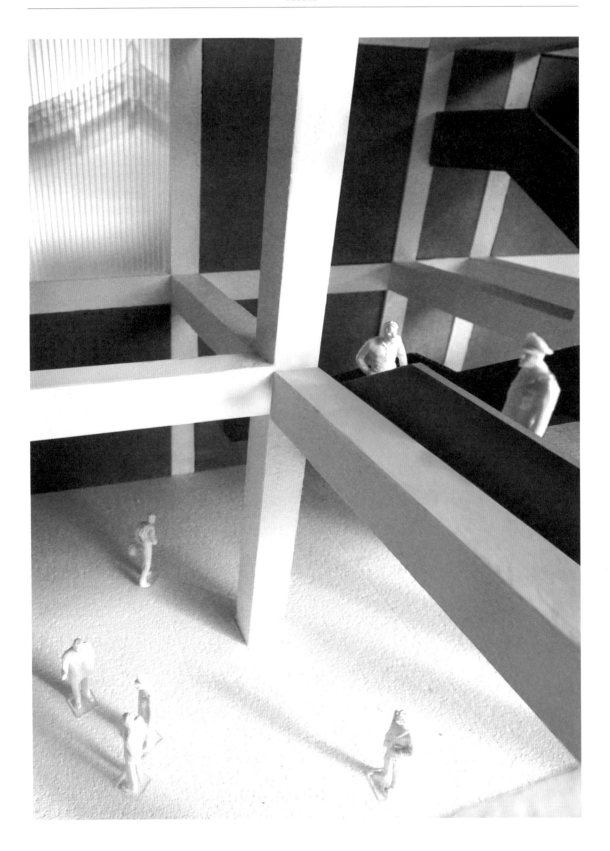

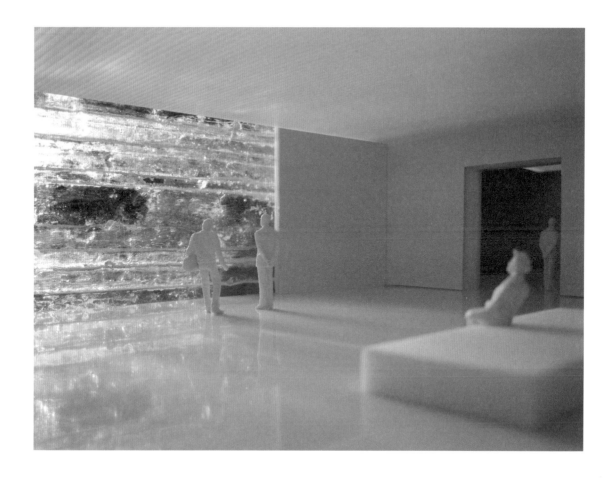

Articulated shadows;
rather than work with light,
think of working with
shadows. How can you
work with something that
represents an absence - an
absence of light.
—
연접(連接)된 그림자들 :
빛을 가지고 작업하기 보다는,
그림자를 가지고 디자인하는
것을 생각해본다. 부재 —
빛의 부재 — 를 표현하는
무언가를 어떻게 만들 것인가.

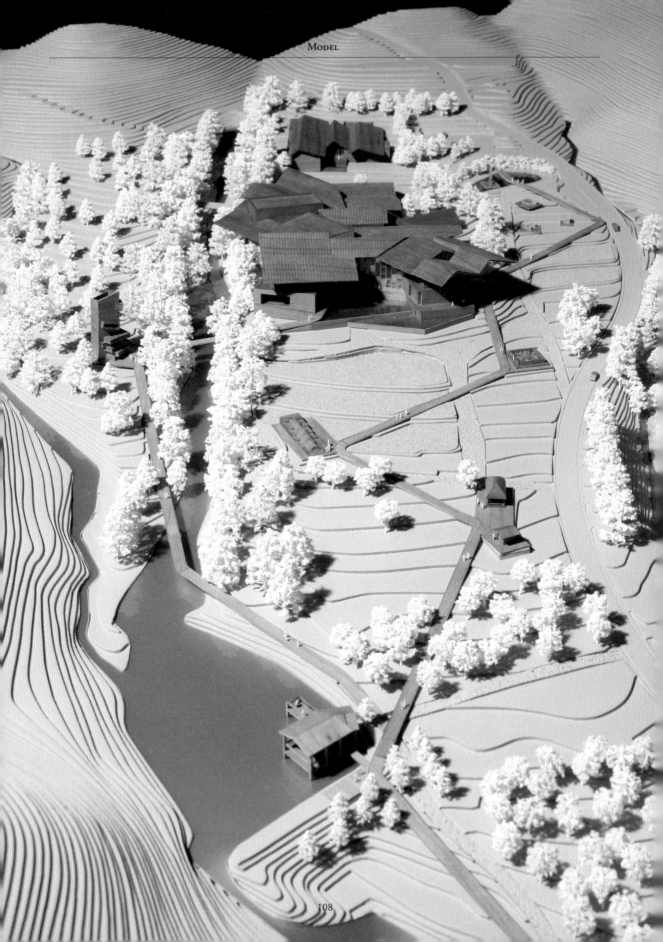

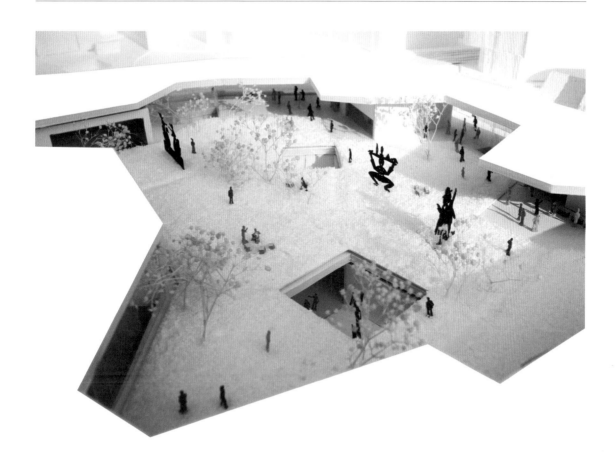

Articulated composition; the articulation of interior spaces in relation to the outside world. Space composition is based on the existence of differences, the dynamic variety of openings within a form. The facade becomes the interface between an internal sequence and an outer form.

—

연접(連接)된 구성 : 외부 세계와 관련된 내부 공간의 표현. 공간의 구성은 다양함, 즉 형태 안의 구멍들이 가진 다이내믹한 다양성에 기반을 둔다. 여기서 파사드는 내부 시퀀스와 외부 형태 사이의 인터페이스가 된다.

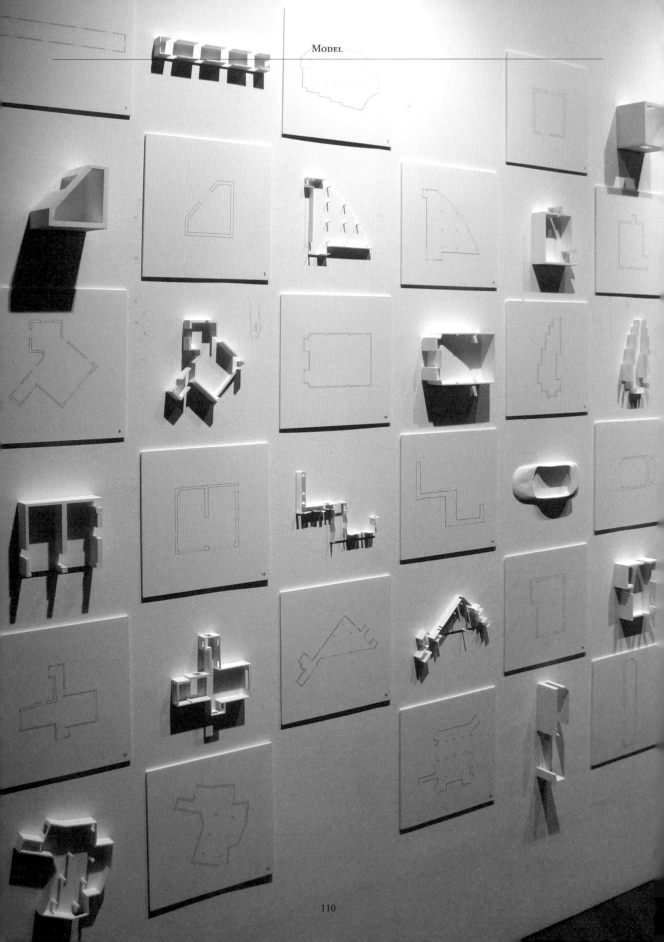

Model

110

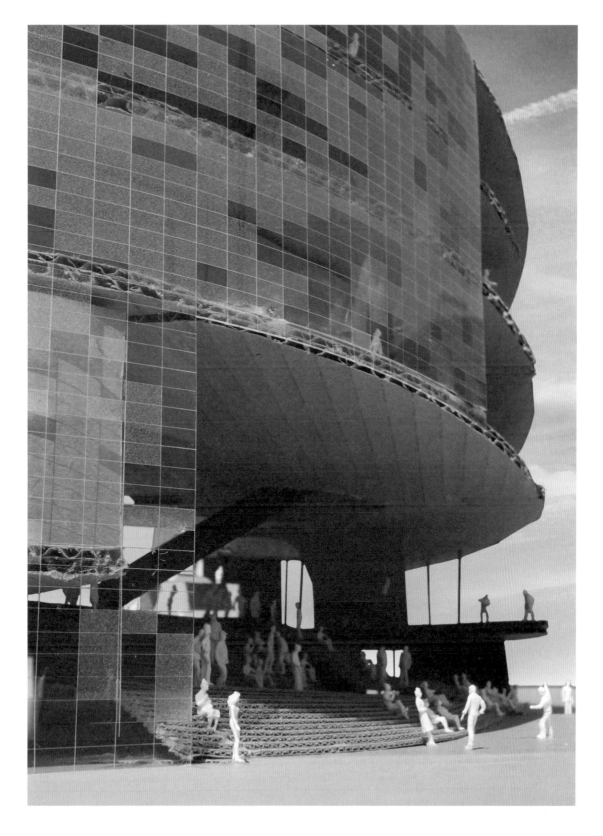

# Line

One way to strip all emotions from a drawing is to make a drawing like an instruction manual, black and white lines scattered with numbers explaining how to operate a device. This lack of emotion is what attracts me to these naive 3D line drawings of buildings. Stripped of the superfluous element, you are left with a silhouette — an outline, you sense the communication with the observer in a direct, near primitive way.

---

그림에서 감정을 벗겨내는 방법 중 하나는, 그림을 도구를 어떻게 사용하는지 설명하는 숫자만 남겨진 (마치 흑백의 선만 있고) 설명서처럼 만드는 것이다. 이러한 감정의 결여가 소박한 3D 라인 드로잉에 내가 끌리는 이유다. 불필요한 요소들이 제거된 채 실루엣만 보게 될 때, 이 윤곽을 통해 관찰자와 거의 원시적일 만큼 직설적인 소통을 하게 된다.

A line has dimension, it has weight, it possesses emotion, lines have authority. Boundaries in the form of lines on a map delineate authority and independence; a line expresses the passion of an artist on paper: think of Picasso's relentless confidence when he draws a face: no doubt, no sign of hesitation, in a split moment he captures the whole emotional turmoil hidden behind the person's face.

When a child starts to draw, there is a critical age between 4 -5 years old when he/she is aware of the figurative value of the surrounding world, yet remains unable to coordinate the hand and eye to express what they see into the standard graphical lexicon. This lack of skill produces astonishing drawings, representing life in a simplified reductive manner where lines don't converge, don't meet and undistinguished patterns emerge. Rather than a representation of the world we live in, we are transported into another world, a world where the earth floats and the sky is grounded. The child captures the subconscious, the world before it has been rationalized and customized to suit our preconceived views.

By making line drawings, space and thought can be reduced to its essential components: adjectives, superlatives in the forms of shadows and colour and other forms of decorative baggage are dispensed with to reveal the skeleton, something close to the essence of space. Drawings like words have to be weighed, edited to compose the right story.

A line drawing has a unique quality of being able to be translated in the mind, where a two dimensional plane can be read as a three dimensional space, like joining together invisible dots the mind is able to connect and recreate space. How to represent space is a topic close to my heart. Artists usually pursue space through light, chiaro/scuro as with Caravaggio who washes the canvas with light, space becomes tangible substance you can imagine touching. As an architect you have to go to extreme lengths to depict absence, you talk about atmosphere, you use materiality, but there is no escaping absurdity, space can only be experienced firsthand in the flesh, all forms of representation come a distant second, a simulacrum of the real.

Lines define a space, the delineation of a threshold, a mark that inscribes a change of state, from solid into liquid, from France into Italy. Lines exist in different forms, dotted, curved, straight, thick, bold and ephemeral… Lines are like letters, they form words, that combined create a language. We are surrounded by lines, we don't realize but we don't need any dictionary to read lines, they simply communicate with us, in the most primitive form of communication like hieroglyphics, we understand lines without processing.

선은 입체적이면서도 무게가 있으며, 감정을 동반하면서도 권위를 가진다. 선이라는 형태로 그어진 지도 위의 경계들은 권위와 독립성을 나타낸다. 선은 종이 위에 한 예술가의 열정을 표현해낸다. 피카소가 얼굴을 그릴 때의 지치지 않는 자신감을 생각해보라. 의심도 없으며, 망설임도 없으며, 그는 한 사람의 얼굴 뒤에 숨겨진 감정의 요동을 순식간에 포착해낸다.

아이가 그림을 그리기 시작할 때, 4~5세 사이에 결정적인 시기가 있는데, 이때 아이는 주변 세계의 형상은 인지하지만, 표준적인 그래픽 언어로 표현하는 데는 어려움을 느낀다. 바로 이러한 기술의 부족이 놀라운 그림들을 그려내게 하는데, 현실을 단순화해서 그려낸 이 그림들을 보면 선은 이어지지 않고 인지하기 어려운 패턴들이 나타난다. 우리가 살아가는 세계의 묘사라기보다는, 땅이 떠다니고 하늘이 바닥이 되기도 하는 새로운 세상이 그려진다. 이렇게 아이는 잠재의식을 선으로 포착해내며, 그 세계는 우리가 기존 시각들에 부합하도록 합리화하고 맞추기 전의 세상을 보여준다.

선으로 그린 그림(라인 드로잉)에서 공간과 생각은 핵심 요소로 추려진다. 명암, 색채를 통해 드러나는 형용사와 최상급을 비롯한 장식적인 부분들은 버려지고 뼈대가 드러나는데, 이는 공간의 본질과 비슷한 느낌을 자아낸다. 언어와 마찬가지로 그림도 정확한 이야기가 전달되도록 심사숙고되고 편집되어야 한다.

라인 드로잉에는 머릿속에서 재해석 될 수 있다는 특별한 면이 있다. 마치 보이지 않는 점들을 이어서 새로운 공간을 만들어내듯이, 2차원적 평면이 3차원의 공간이 될 수 있다. 공간을 어떻게 나타낼 것인가 하는 것은 늘 내 마음 가까이 두고 고민하는 화두다. 화가들은 카라바조Caravaggio가 캔버스를 빛으로 씻어내면 공간이 마치 손에 닿을 듯이 만질 수 있는 것으로 바뀌는 것처럼 통상적으로 명암 분배, 즉 빛을 통해 공간을 표현한다. 건축가는 부재하는 것을 묘사하는 데 있어서 한층 더 극단적으로 나아가야 한다. 그 공간의 분위기를 묘사하고, 재료의 질감을 사용할 수는 있으나, 결국 공간이란 피부로써 경험해야만 한다는 점에서 모순이 존재한다.

선은 공간을 정립하고, 한계점을 표상하고, 고체에서 액체로, 혹은 프랑스로부터 이탈리아로 상태 변화를 나타내기도 한다. 선은 다양한 형태로 존재한다. 점선, 곡선, 직선, 굵은 선 등 선은 글과 같다. 이들은 단어를 구성하고, 결합해서는 언어가 된다. 우리는 인지하지 못하지만 선으로 둘러 쌓여 살아간다. 마치 상형문자와 같이 직감적으로 이해하고 소통할 수 있기에 선을 이해하기 위한 사전이 필요하지 않을 뿐이다.

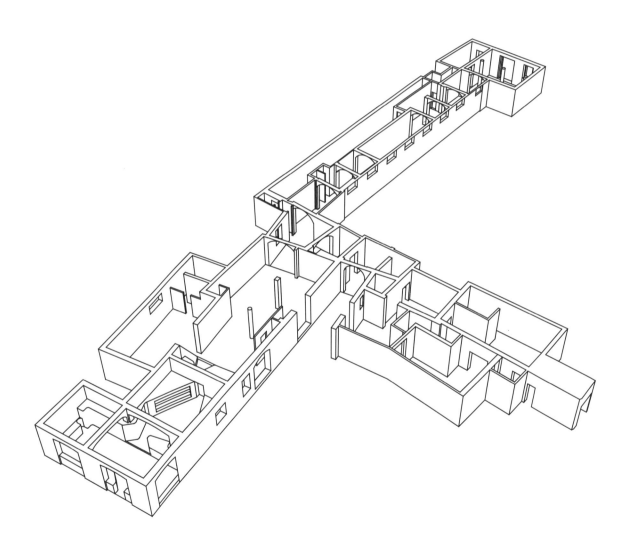

00. Fashion Boutique
—
패션 부티크

016. Namsan _ Bus Stop
—
남산 버스정류소

27. Cheongju Art House
—
청주 국립미술품수장보존센터 설계공모

20. Daejeon _ Youth Center
—
대전 청소년종합문화센터 설계공모

Sewoon Building in Seoul
—
서울 세운상가

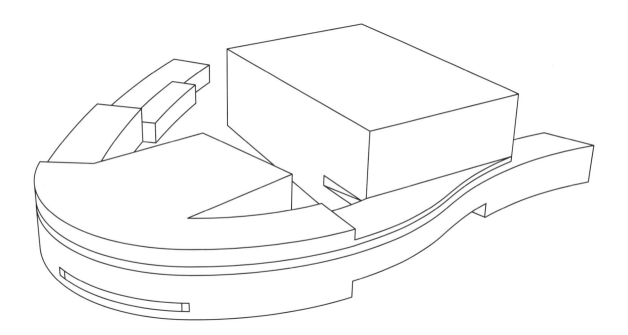

15. Busan _ Opera House

—

부산 오페라하우스 아이디어 공모

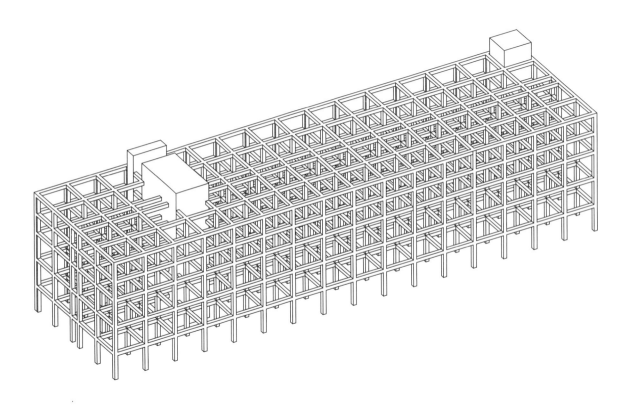

27. Cheungju Art House
—
청주 국립미술품수장보존센터 설계공모

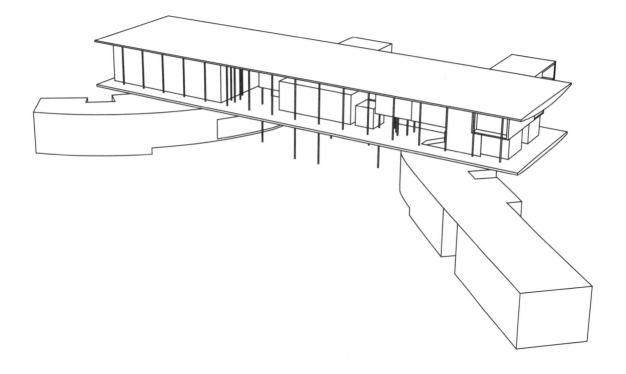

12. Prime Minister _ Residence

—

국무총리공관 설계공모

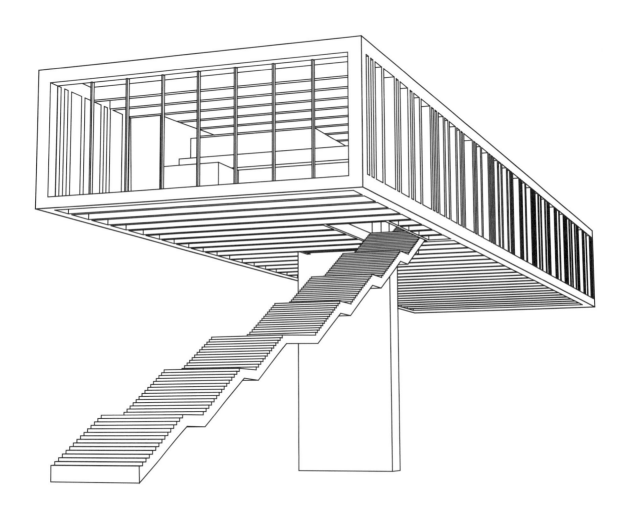

02. Lerida _ Science Museum

—

레리다 과학박물관 아이디어 공모

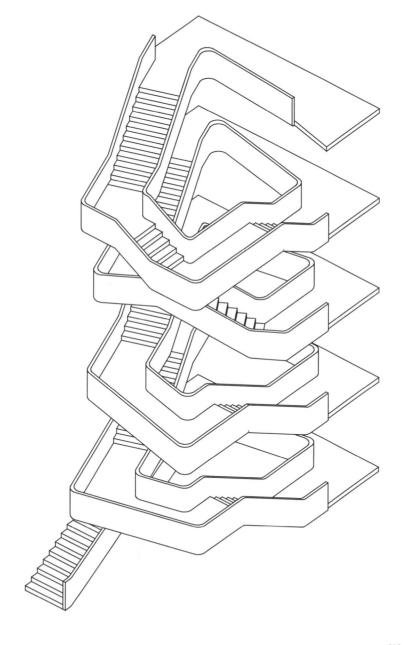

018 _ Changwon _ Welfare Center
—
창원 노동복지회관 설계공모

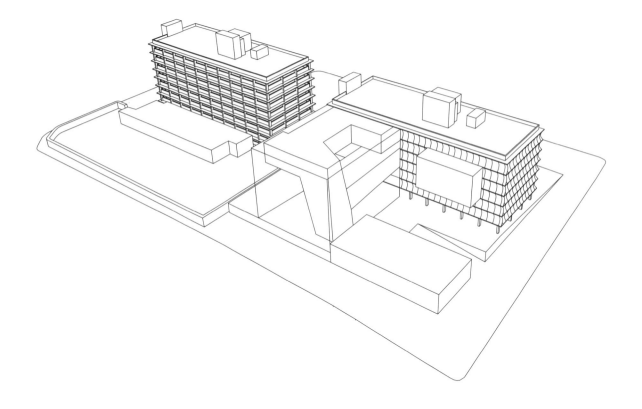

07. Contemporary History Museum
—
서울역사박물관 설계공모

17. J&P _ Office Fit Out
—
법무법인 정평 오피스 인테리어

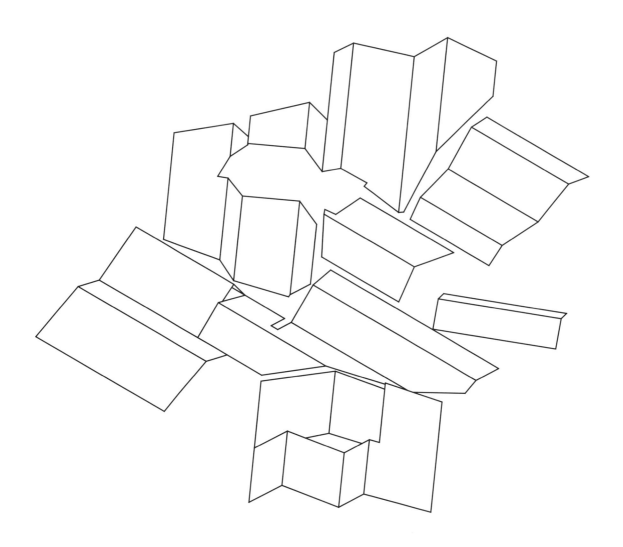

32. Goheung Pottery Museum
—
고흥 분청사기문화관

24. Brand Outlet _ Seoul
—
브랜드 아울렛

10. Kim Whanki _ Museum

—

환기미술관 설계공모

22. Un Segreto _ Restaurant

—

이태원 이탈리안 식당

# Abstract

To create these images we undressed, unraveled our projects to their most bare and raw state. Architectural elements such as wall, floor and ceiling are all stripped of their functionality, becoming flotsam floating in space, they lose their raison d'être, they become part of a new composition. Thinking in terms of a composition is analogous to generating an "Aesthetic system", a term borrowed from James Joyce to describe his formulation of layered narratives.

---

이미지를 창조하기 위해서 프로젝트는 가공되지 않은 가장 날 것 상태로 발가벗겨진다. 문, 바닥, 천정과 같은 건축적인 요소에 덮여져 있던 기능성은 모두 벗겨지고, 그들은 공간에 떠도는 표류물이 되어 존재의 이유를 상실한 채 새로운 구성의 일부분이 된다. 구성의 관점에서 생각하는 것은 "미적인 체계"를 생성하는 것에 비유될 수 있으며, 이는 제임스 조이스 James Joyce 가 자신의 다층적 서술을 묘사하기 위해서 사용한 언어에서 빌려온 것이다.

To separate, to draw away, to take away something from something else; 'abstract' is a word with numerous definitions and readings. Often defined by the prefix, 'non' a negation of another word: i.e. non- objective, figurative, representational. At the same time abstract refers to a condensed account, a synopsis of an argument, of a text — an epitome. As a concept 'abstract' is a word I associate with architecture, as a default condition or reaction to a literal reading or representation. It is an active word that forms an idea by inferring, that requires a cognitive (re)-action by the subject to draw way, to create a distance between the a-priori notion produced by intuitive perception and conjuring a new conception of an idea. It forces the subject to separate, to segregate and to ultimately drop some considerations in favor of others to arrive to an original unintuitive perception.

The following plates have been created by applying an "abstract" coefficient to our work. Every architectural project we embark on is a separate entity, with its specific task/purpose/context. We don't strive to a common language, to an underlying philosophy or position; we confront projects by applying a very pragmatic methodology to generate a reaction and a resolution to a given question.

These abstract plates venture into obsolete archives to unearth hidden and forgotten spaces that have no genealogy or inherited meaning, they are simply abstract. Virtual images often fail in their pursuit of reality, in their relentless aim to become authentic, to capture a sense of poetry that belongs to the physical world. The following images are a visual essay into the possibility to strive towards the poetic sensibility within the virtual.

Composition in design and architecture is commonly associated with orders and proportions, where the common denominator is always human scale. The compositions here represented differ in that they relate to juxtaposing incongruous elements, items that would never be considered compatible. Similar to the Paul Klee's Fragmented composition, where diverse elements (both figurative/abstract) dwell next to one another to generate a sense of reciprocity. This reciprocal state works on several levels. Primarily it disassociates the project from the intended function — we are now not looking at a conventionally inhabited space; secondly the spaces depicted become scale-less. New reciprocal relations are formed between the image and the viewer, between the two adjacent images on the page, and so on… Abstract images allow us to contemplate space stripped of all its functional parameters and allow us to stand on the verge of a new artificial space.

분리하다, 거리를 두다, 다른 것에서 일부를 떼어내다. '추상'은 수많은 정의와 의미를 지닌 단어다. 이 단어는 종종 접두사 'non'에 의해서 다른 단어의 부정형으로 정의되기도 한다. 예를 들어, 비구체적인, 비형상적인, 비구상주의적인 동시에 추상은 텍스트와 주장의 응축된 설명이며 요약이고 전형이다.

개념으로서의 추상은 문자적인 해석이나 표현에 대한 디폴트의 상태나 반응으로서 내가 건축과 연관 짓는 단어이다. 추상은 추론에 의해서 아이디어를 형성하는 활동적 단어로, 이는 직관적인 인식에 의한 선험적인 관념과 전혀 새로운 개념을 만들어 내는 것을 구별하기 위해서 주체에 의한 인식적인 반응이나 활동을 요구한다. 추상은 비직관적인 인식에 이르는 타자들을 위해서 주체가 어떤 생각들을 떼어내고 분리하여 종국에는 포기하기를 강요한다.

이어지는 도판들은 "추상"이라는 공동 요인을 작업에 적용함으로써 만들어진다. 우리가 시작하는 건축 프로젝트는 각각의 구체적인 역할, 목적, 맥락을 지닌 독립된 실체다. 우리는 일상적인 언어, 기초적인 철학이나 입장을 추구하지 않는다. 주어진 문제에 대한 반응이나 해결을 위해서 아주 실용적인 방법론을 적용함으로써 프로젝트를 마주한다.

이러한 추상적인 도판들은 오래된 서가를 뒤져서 어떤 타고난 의미를 가지지 못한 채 숨겨지고 잊혀진 공간을 파헤치는 모험을 시도하며 이들은 추상적이게 된다. 가상의 이미지들은 종종 리얼리티의 추구와, 현실세계에 속하는 시적인 감각을 포착하여 진정성을 가지려는 부단한 노력에서 실패하게 된다. 다음 페이지에서 보여질 이미지들은 가상의 이미지 안에서 시적인 감수성을 얻기 위한 가능성에 관한 시각적인 글이다.

디자인과 건축에서의 구성은 흔히 질서 또는 비율과 연관되는데, 여기에서의 공통분모는 언제나 휴먼 스케일이다. 여기서 말하는 구성은 서로 어울리지 않는 요소, 즉 결코 양립할 수 없다고 여겨지는 요소들을 병치하는 것과 연관이 있다는 점에서 다른 것이다. 파울 클레Paul Klee의 조각난 구성과 유사한 것인데, 이 구성에서는 (비유적이고 추상적인) 다양한 요소들이 상호성을 위해서 나란히 존재하고 있다. 이 상호적 상태는 여러 단계로 작용한다. 우선은 프로젝트를 의도된 기능에서 분리하여 우리는 전통적으로 거주하던 공간을 보지 않는다. 둘째로 묘사된 공간은 스케일이 사라진다. 새로운 상호적 관계가 이미지와 보는 사람 사이 또는 페이지 위의 두 개의 인접한 이미지 사이 등으로 형성된다. 추상적인 이미지들은 공간을 모든 기능적인 변수들을 다 벗겨내고 생각하게 하며, 새로운 인위적인 공간에 서 있게 한다.

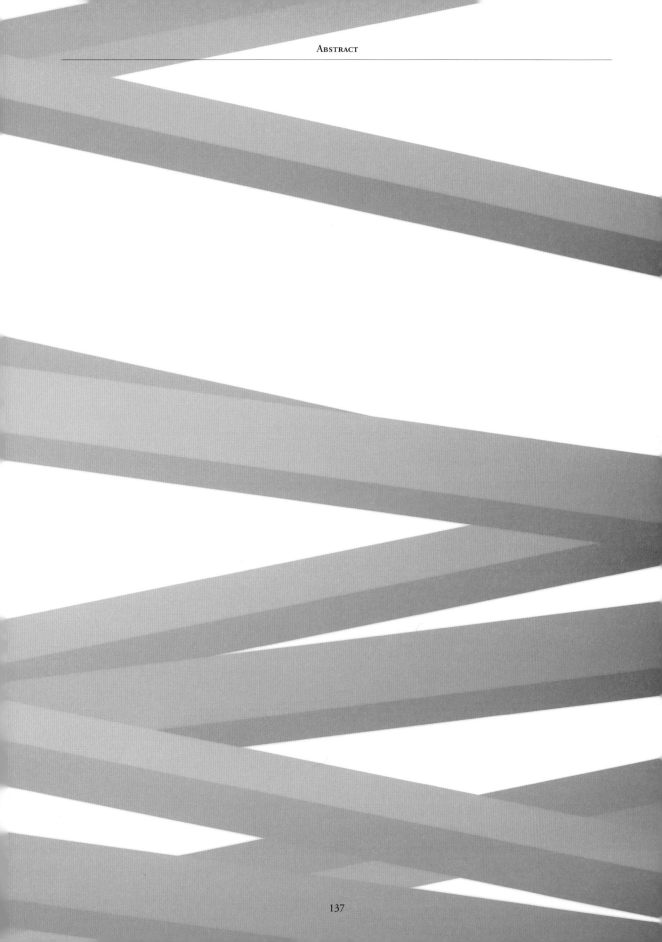

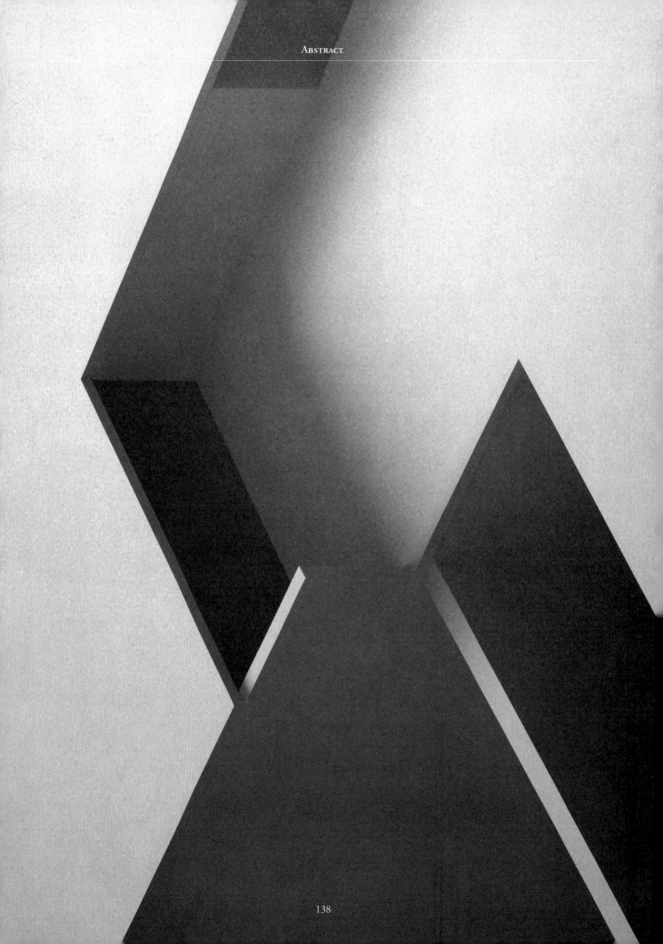

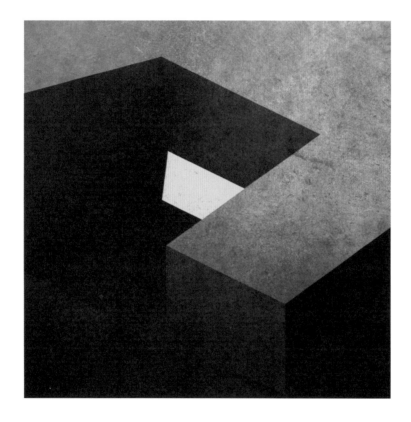

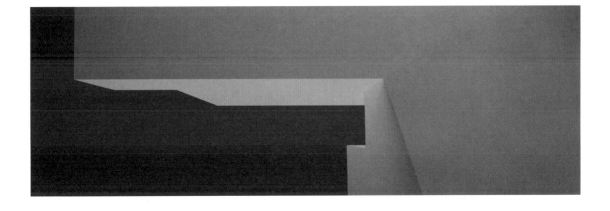

# Fiction

Murakami's stories never start nor end, they simply occur like passing stations on the subway, no one ever goes to the destination listed on the carriage, you simply travel for a limited time before you jump off to follow another track. Fiction has the same purpose, it's a tool to forget, to reboot the system and filter all those wicked habits that corrupt our free thinking.

---

무라카미 하루키의 이야기는 시작도 없고 끝도 없으며, 지하철에서 정류장을 지나치듯 일어나고, 어느 누구도 객차에 적혀 있는 목적지에 도달하지 않으며, 한정된 시간 동안 그냥 여행하다가 뛰어 내려 다른 트랙으로 넘어갈 뿐이다. 픽션은 같은 목적을 지니고 있다. 이는 잊기 위한 도구이며, 시스템을 재가동시키고 자유로운 사고를 하지 못하게 막는, 모든 나쁜 습관을 걸러내는 도구이다.

Cinema like literature recreates fictitious worlds that allude to a fabricated reality. These situations, inspired from life, transform into being through the medium of images (visual and mental) yet they differ from the "real" world in one key aspect: chronological loyalty. In Fiction images are not constrained to follow chronological facts, rather they embody an intimation of life, without depicting the banality of the truth, where creativity is born from readings as much as misreadings.

Words describe spaces in a mental manner; they resonate simultaneously with the real and the imaginary. Readings become at times ambiguous and at others times a measure of perfection. Spaces transform with words, they become charged with possibilities, allowing us to escape the visually infested domain we live in.

I never read one book at a time; by the same token, I never read a book from cover to cover. My reading process involves simultaneous readings, where the story becomes a composite structure of part-stories, tied together by coincidental threads, a bond that cannot be predicted or planned, at best it can be followed. While I read, I scribble the text with notes; these small acts of vandalism are my personal graffiti, like when a dog urinates on a tree to mark its territory, I annotate the book with thoughts, underline words that stand-out, highlight references for further reading… the book is a living document.

Architectural writings by contrast lacks this "Meta" approach, by default they follow rational, scientific structures where thoughts are logically spelled out to the point where the object becomes so blatantly obvious any misreading would be criminal. This position, i.e. the possibility of misinterpretation of texts, of the amalgamation of various extracts taken from books forms the basis of this chapter.

Extracting a passage from a story compares to removing an ornament from an ancient temple. By placing the new fragment into a foreign context, you destroy its integrity; an act of plunder with no justification. Yet once the story belongs to a new context, the act of plunder is forgotten and consigned to history, the artifact is charged with a magnetic energy. Upon entering the Pergamum in Berlin, no warning can prepare you for the astonishment of encountering the monumental Greek altar; it is as if you are staring straight in the face to the biggest act of teleportation ever performed.

Events, spaces, encounters, acts of destruction and the plain simple stories of life framed in a sea of white paper. Text with a title but no author; episodes that reflect our surroundings… Fiction transports our thoughts away from the lobotomized world of social media to a world of wet carpets, hovering staircases, laced curtains: the Dolphin Hotel, a non — descript hotel on the outskirts of Sapporo created by the author Haruki Murakami.

영화는 문학과 마찬가지로 가상현실을 그려낸다. 영화 속 상황들은 현실에서 영감을 얻었으나 시각적, 심리적 이미지를 통해서 존재하며, '실제' 세상과 한 가지 결정적인 측면, 즉 시간 순서를 충실히 따르느냐 하는 면에서 차이가 있다. 픽션에서 이미지는 사건이 일어난 순서대로 따라야 할 필요가 없고, 지루한 진실을 묘사하는 대신 글 읽기와 모든 것에서 창의성이 샘솟는다.

언어는 공간을 정신적인 측면에서 묘사한다. 언어는 현실과 가상 사이에서 동시에 울려 퍼진다. 글 읽기란 때로는 모호하며 때로는 완벽에 가깝다. 공간은 언어와 함께 변화하며, 가능성으로 채워지고, 우리가 살아가는 시각적으로 오염된 영역에서 탈출할 수 있게 해준다.

나는 한 번에 한 권의 책만 읽지는 않는다. 같은 이치로, 책을 처음부터 끝까지 읽지도 않는다. 내 독서 과정은 '동시에 읽기'를 포함하는데, 이때 이야기는 미리 예측할 수 있거나 계획된 것이 아닌 우연이라는 실로 묶여 있어서 조각이야기를 모아 놓은 구조를 띠게 되어 있다. 그래서 기껏해야 그 이야기를 따라갈 수 있을 뿐이다. 독서하는 동안 나는 책의 본문에 자잘한 텍스트를 적어 넣는다. 이런 소소한 반달리즘적인 행위는 나만의 그래피티라고 할 수 있다. 마치 개가 나무에 오줌을 누어 영역을 표시하는 것처럼, 나는 책에 내 생각의 주석을 달고, 두드러지는 단어에 밑줄을 긋고, 더 찾아서 읽어 볼 참고문헌들을 표시해둔다. 책은 살아있는 문헌이다.

이와는 대조적으로 건축에 관한 글에는 이러한 '메타'적인 접근방식이 결여되어 있다. 이 글들은 근본적으로 이성적이고 과학적인 구조를 따르기 때문에 생각이 논리적으로 표현되어 결국 그 목적한 바가 노골적으로 분명하게 드러나기 때문에 이 글들을 오독한다는 것은 범죄에 가깝다. 이러한 입장, 즉 글에 대한 오독의 가능성과 여러 책에서 다양한 내용을 끌어와서 섞는 가능성 위에서 이 글이 쓰여진다.

이 이야기에서 어느 구절 하나를 발췌하는 것은 역사적인 옛 사원에서 장식품 하나를 떼어내는 것과 같다. 새로운 조각을 낯선 문맥 속에 둠으로써 통일성은 파괴된다. 이는 아무런 정당한 근거 없이 자행하는 약탈 행위이다. 하지만 그 스토리가 일단 새로운 문맥 속에 들어가게 되면 약탈 행위는 망각되고 역사에 포함되어 이 가공물은 자기 에너지로 가득 차게 된다. 베를린의 페르가뭄 Pergamum에 들어서는 순간 사전에 아무런 주의도 없이 기념비적인 그리스의 제단을 마주하게 되어 놀라움에 직면하게 된다. 이는 마치 지금까지 이루어진 가장 엄청난 순간이동teleportation을 마주하는 것과 같다.

사건, 공간, 만남, 파괴 행위, 그리고 삶의 단순하고 평범한 이야기들이 하얀 종이의 바다에 담겨진다. 제목뿐이고 저자가 없는 텍스트. 우리가 살고 있는 주변 환경을 반영하는 에피소드들… 소설은 사회적 매체가 만들어내는 생기 없는 세상에서 젖은 카펫과 까마득히 올라가는 계단, 레이스 달린 커튼의 세계로 우리의 생각을 옮겨 놓는다. 이는 돌핀 호텔, 삿포로 외곽의 무라카미 하루키라는 작가가 창조한 별 특징 없는 호텔이다.

# A Factless Autobiography

Fernando Pessoa,
*The Book of
Disquiet,*
Penguin Books,
1991, p.96-97,
translated by
Richard Zenith

I always live in the present. I don't know the future and no longer have the past. The former oppresses me as the possibility of everything, the latter as the reality of nothing. I have no hopes and no nostalgia. Knowing what my life has been up till now — so often and so completely the opposite of what I wanted — , what can I assume about my life tomorrow, except that it will be what I don't assume, what I don't want, what happens to me from the outside, reaching me even via my will? There's nothing from my past that I recall with the futile wish to repeat it. I was never more than my own vestige of simulacrum. My past is everything I failed to be. I don't even miss the feelings I had back then, because what is felt requires the present moment — once this has passed, there's a turning of the page and the story continues, but with a different text.

Brief dark shadow of a downtown tree, light sound of water falling into the sad pool, green of the trimmed lawn — public garden shortly before twilight: you are in this moment the whole universe for me, for you are the full content of my conscious sensation. All I want from life is to feel it being lost in these unexpected evenings, to the sound of strange children playing in gardens like this one, fenced in by the melancholy of the surrounding streets and topped, beyond the trees' tallest branches, by the old sky where the stars are again coming out.

# 사실이라고는 찾아볼 수 없는 자서전

페르난두 페소아,
『불안의 책』,
펭귄북스,
1991, p. 96-97

항상 현재에 살고 있습니다. 나는 미래를 모르고 더 이상 과거가 없습니다. 전자는 모든 것의 가능성으로, 후자는 그 어떤 것도 현실성을 갖지 못함으로 나를 억압합니다. 나는 희망이 없고 향수도 없습니다. 내 인생이 지금까지 어땠는지를 알면서, ― 너무 자주 그리고 너무 완벽히 내가 원했던 것의 반대였기에 ― 그것이 내가 상정하지 않고, 원하지 않는 것일 것이며, 외부로부터 심지어는 내 의지를 통해 나에게 도달할 것이라는 것을 제외하면 내 인생의 내일에 대해 내가 무엇을 추정 할 수 있겠습니까? 나의 과거 중에서 내가 그것이 반복되었으면 하는 헛된 바람으로 회상하는 것은 아무것도 없습니다. 나는 내 자신의 복제품의 흔적 그 이상이었던 적이 없습니다. 내 과거는 내가 되지 못했던 모든 것입니다. 나는 심지어 그때 내가 가졌던 감정들을 그리워하지도 않습니다, 왜냐하면 과거에 느낀 것들은 현재의 순간을 필요로 하기 때문이지요 ― 이것이 한번 지나가면 페이지의 전환이 있고, 전혀 다른 텍스트로 이야기는 계속됩니다. 시내 나무의 잠시 동안의 어두운 그림자, 슬픈 연못으로 떨어지는 물의 가벼운 소리, 깎여진 잔디의 초록 ― 이것은 황혼 직전의 공원: 바로 당신들이 나를 위한 모든 세상의 순간이며, 이는 당신들이야 말로 나의 의식적 감각의 전부이기 때문입니다. 내가 인생에서 원하는 것은 단지 정원에서 노는 이상한 아이들의 소리, 주변 거리의 우울함에 둘러싸여 있고, 나무들의 제일 높은 가지들 너머로 별들이 또다시 나오는 오래된 하늘로 뒤덮인, 이러한 예기치 못한 저녁 날에 방황하는 것입니다.

# The Music of Chance

Paul Auster,
(The)Music of
Chance,
Viking Press,
1990, p.84-86

"So you have ten thousand stones sitting in a meadow," Nashe said, "and you don't know what to do with them."

"Not anymore," Flower said. "We know exactly what we're going to do with them. Don't we, Willie?"

"Absolutely," Stone said, suddenly beaming with pleasure. "We're going to build a wall."

"A monument, to be more precise," Flower said. "A monument in the shape of a wall."

"How fascinating," Pozzi said, his voice oozing with unctuous contempt. "I can't wait to see it."

"Yes," Flower said, failing to catch the kid's mocking tone, "it's an ingenious solution, if I do say so myself. Rather than try to reconstruct the castle, we're going to turn it into a work of art. To my mind, there's nothing more mysterious or beautiful than a wall. I can already see it: standing out there in the meadow, rising up like some enormous barrier against time. It will be a memorial to itself, gentlemen, a symphony of resurrected stones, and every day it will sing a dirge for the past we carry within us."

"A Wailing Wall," Nashe said.

"Yes," Flower said, "a Wailing Wall. A Wall of Ten Thousand Stones."

"Who's going to put it together for you, Bill?" Pozzi asked. "If you need a good contractor, I might be able to help you out. Or are you and Willie planning to do it yourselves?"

"I think we're a bit too old for that now," Flower said. "Our handyman will hire the workers and oversee the day-to-day operations. I think you've already met him. His name is Calvin Murks. He's the man who let you through the gate."

"And when do things get started?" Pozzi asked.

"Tomorrow," Flower said. "We have a little job of poker to take care of first. Once that's out of the way, the wall is our next project."

# 우연의 음악

폴 오스터,
『우연의 음악』,
열린책들,
2000,
p.141-142,,
황보석 옮김

"그러니까 풀밭에 만 개의 돌을 쌓아 두었다는 거군요." 나쉬가 끼어들었다. "그런데 그것들을 가지고 뭘 해야 할지를 모르고요."

"지금은 아닙니다." 플라워가 대답했다. "우리는 그 돌로 뭘 해야 할지 정확히 알고 있어요. 그렇지 않아, 윌리?"

"물론이지." 스톤이 갑자기 즐거운 기색으로 미소지었다. "우리는 벽을 쌓을 겁니다."

"좀더 정확하게 얘기하자면 기념물이죠." 플라워가 설명했다. "벽의 형태를 한 기념물."

"아주 멋지겠습니다." 포지가 말했다. 그의 목소리에서 은근히 비꼬는 기색이 배어 있었다. "그걸 보고 싶어서 몸살이 날 지경인데요."

"그래." 플라워가 젊은이의 빈정거리는 목소리를 알아채지 못하고 신이 나서 떠들어댔다. "나 스스로 평가한다면 그게 현명한 해결책이지. 우리는 성을 다시 건설하려고 애쓰기보다는 그걸 하나의 예술 작품으로 바꿀 걸세. 내가 생각하기엔 벽보다 더 신기하거나 아름다운 건 아무것도 없는 것 같아. 난 벌써 그걸 볼 수 있어. 시간에 대항하는 어떤 거대한 장벽처럼 저기 들판에 우뚝 솟아 있는 벽. 그것은 자체로서 하나의 기념물, 부활한 돌들의 심포니가 될 거고, 매일 같이 우리가 마음속에 품고 있는 과거에 대한 만가輓歌를 부를 거야."

"통곡의 벽이군요." 나쉬가 말했다.

"그렇지요." 플라워가 말을 받았다. "통곡의 벽. 만 개의 돌로 된 벽."

"누가 그 벽을 쌓게 될 건가요, 빌?" 포지가 물었다. "쓸만한 청부업자가 필요하다면 내가 도와 드릴 수 있을 겁니다. 아니면 윌리 씨하고 둘이서 그 일을 직접 할 계획인가요?"

"내 생각에 우린 이제 그 일을 하기엔 좀 늦은 것 같아." 플라워가 대답했다. "우리 집안일을 거들어 주는 친구가 일꾼들을 고용하고 날마다 일이 어떻게 진척되는지를 감독할 걸세. 내 생각엔 자네도 벌써 그 친구를 만나 본 것 같은데. 그 친구 이름은 캘빈 머크스야. 자네를 대문 안으로 들여 준 바로 그 친구."

"그러면 일이 언제 시작되죠?" 포지가 물었다.

"내일부터. 우리에게는 먼저 신경을 써야 할 포커게임이라는 작은 일이 있으니까. 그 일이 끝나면 벽이 우리의 다음 번 프로젝트지."

# The Destructors

Graham Greene,
*Collected Short
Stories*,
Penguin Books,
1970, p.11-13

T said, 'It's a beautiful house,' and still watching the ground, meeting no one's eyes, he licked his lips first one way, then the other.

'What do you mean, a beautiful house?' Blackie asked with scorn.

'It's got a staircase two hundred years old like a corkscrew. Nothing holds it up.'

'What do you mean, nothing holds it up. Does it float?'

'It's to do with opposite forces, Old Misery said.'

'What else?'

'There's panelling.'

'Like in the Blue Boar?'

'Two hundred years old.'

'Is Old Misery two hundred years old?'

Blackie said, 'Nobody's going to pinch things. Breaking in — that's good enough, isn't it? We don't want any court stuff.'

'I don't want to pinch anything,' T said. 'I've got a better idea.'

'What is it?'

T raised eyes, as grey and disturbed as the drab August day. 'We'll pull it down,' he said. 'We'll destroy it.'

Blackie gave a single hoot of laughter and then, like Mike, fell quiet, daunted by the serious implacable gaze. 'What'd the police be doing all the time?' he said.

'They'd never know. We'd do it from inside. I've found a way in.' He said with a sort of intensity, 'We'd be like worms, don't you see, in an apple. When we came out again there'd be nothing there, no staircase, no panels, nothing but just walls, and then we'd make the walls fall down — somehow.'

There would be headlines in the papers. Even the grown-up gangs who ran the betting at the all-in wrestling and the barrow-boys would hear with respect of how Old Misery's house had been destroyed. Driven by the pure, simple and altruistic ambition of fame for the gang, Blackie came back to where T stood in the shadow of Old Misery's wall.

# 파괴자들

T는 말했다. "아름다운 집이야." 그는 여전히 땅을 보고 있었고, 어느 누구와도 눈을 마주치지 않으며 그의 입술을 핥더니, 반대 방향으로 한번 더 핥았다.

그레이엄 그린,
『Collected Short
Stories』,
펭귄북스, 1970,
p.11~13

"아름다운 집이라니, 무슨 뜻이야?" 블랭키가 경멸하는 눈빛으로 물었다.

"그 집에는 코르크 마개처럼 2백년은 된 계단이 있어. 아무것도 그 계단을 지탱하고 있지 않아."

"지탱하는 게 아무것도 없다고? 떠있다는 거야?"

"그건 반대 힘과 관련 있대. 올드 미저리가 그랬어."

"그것 말고 또 뭐가 있는데?"

"판자."

"블루보어 안에 있는 것처럼?"

"2백년은 된 거라고."

"올드 미저리가 2백살이나 됐어?"

블랭키가 말했다. "아무도 물건을 훔치는 일은 없을 거야. 침입하는 것 ─ 그것만으로도 충분히 좋지 않니? 우리는 법원과 관련된 어떤 것도 원치 않잖아."

"나는 그 어떤 것도 훔치기 싫어." T가 말했다. "나에게 좋은 생각이 있어."

"그게 뭔데?"

칙칙한 8월의 어느 날처럼 회색 빛의 매우 불안한 시선으로 T는 눈을 치켜 떴다. "우리는 그 집을 내려앉게 만들 거야." 그는 말했다. "그걸 파괴할 거라고."

블랭키는 콧방귀를 뀌다가 심각하고 확고한 시선에 위축되어 마이크처럼 조용해졌다. "경찰은 내내 뭘 하는데?" 그가 말했다.

"그들은 결코 알 수 없을 거야. 우리는 안에서부터 시작할 것이기 때문이지. 내가 들어가는 방법을 찾았어." 그는 강한 어조로 말했다. "우리는 지렁이처럼 해야 해, 모르겠니, 사과 안의 벌레처럼 말이야. 우리가 그곳에서 다시 나올 때, 그곳에는 계단도, 판자도, 아무것도 없을 거야. 아무것도 없이 단지 벽만이 남아 있겠지, 그리고 우리는 그 벽을 쓰러뜨릴 거야. 어떻게 해서든."

신문의 헤드라인에 나올 것이다. 심지어 자유형 레슬링에서 도박을 운영하는 성숙한 갱 조직과 행상하는 소년들도 올드 미저리의 집이 어떻게 파괴되었는지에 대해 경의를 표하며 들을 것이다. 갱의 명성을 향한 순수하고 단순하며 이타적인 야망에 사로 잡혀, 블랭키는 올드 미저리 벽의 그림자 속 T가 서있는 곳으로 돌아왔다.

# The Big Sleep

Raymond Chandler,
*The Big Sleep*,
Penguin Books,
1939, p.38-39

It was a wide room, the whole width of the house. It had a low beamed ceiling and brown plaster walls decked out with strips of Chinese embroidery, and Chinese and Japanese prints in grained wood frames. There were low bookshelves, there was a thick pinkish Chinese rug in which a gopher could have spent a week without showing his nose above the nap. There were floor cushions, bits of odd silk tossed around, as if whoever lived there had to have a piece he could reach out and thumb. There was a broad low divan of old rose tapestry. It had a wad of clothes on it, including lilac-coloured silk underwear. There was a big carved lamp on a pedestal, two other standing lamps with hade-green shades and long tassels. There was a black desk with carved gargoyles at the corners and behind it a yellow satin cushion on a polished black chair with carved arms and back. The room contained an odd assortment of odours, of which the most emphatic at the moment seemed to be the pungent aftermath of cordite and the sickish aroma of ether. On a sort of low dais at one end of the room there was a high-backed teakwood chair in which Miss Carmen Sternwood was sitting on a fringed orange shawl. She was sitting very straight, with her hands on the arms of the chair, her knees close together, her body stiffly erect in the pose of an Egyptian goddess, her chin level, her small bright teeth shining between her parted lips. Her eyes were wide open. The dark slate colour of the iris had devoured the pupil. They were mad eyes. She seemed to be unconscious, but she didn't have the pose of unconsciousness. She looked as if, in her mind, she was doing something very important and making a fine job of it. Out of her mouth came a tinny chuckling noise which didn't change her expression or even move her lips.

# 깊은 잠

레이먼드 챈들러,
「깊은 잠」,
펭귄북스, 1939,
p.38-39

집 전체의 가로 길이 만큼 폭을 가진, 넓은 방이었다. 천장의 조명은 희미했고, 갈색 회반죽 벽이 있었다. 벽은 중국 자수 그림과 나무 액자에 끼워진 일본 인쇄물로 꾸며져 있었다. 낮은 책선반이 있었고, 붉은 중국 융단은 땅다람쥐가 보풀 위로 코를 보이지 않고서도 일주일을 보낼 수 있을 정도로 두꺼웠다. 마치 거기에 사는 사람은 누구라도 손을 뻗으면 손가락에 닿아야 한다는 듯, 기묘한 비단 조각으로 만든 쿠션들이 바닥 여기저기에 던져져 있었다. 넓고 낮은 침대 의자는, 낡은 장미색 태피스트리로 장식되어 있었다. 침대 의자 위에는 옷 뭉치가 있었는데, 그 속에는 라일락 색깔의 비단 속옷도 있었다. 조각이 되어있는 큰 램프가 받침대 위에 세워져 있었고, 비취색 전등갓과 긴 술이 달린 두 개의 램프도 세워져 있었다. 모서리에 괴물 같은 모양이 새겨진 검은 책상이 있었고, 그 뒤에는 팔걸이와 등받이에 조각을 새겨 넣은 광택이 나는 검은 의자가 있었으며, 의자 위에는 노란 새틴 쿠션이 놓여있었다. 그 방은 기괴한 냄새를 모아놓은 곳 같았는데, 그 순간, 그중에서도 가장 두드러진 것은 코를 찌르는 화약 냄새와 토할 것 같은 에테르 냄새였다.

방의 끝 부분에 있는 야트막한 단상 위에 높은 등받이가 있는 티크우드 의자가 있었다. 그 의자 위에는 카멘 스턴우드 양이 주름진 오렌지색 숄을 깔고 앉아있었다. 그녀는 의자 팔걸이에 손을 올리고, 이집트 여신의 자세로 몸을 딱딱하게 세웠으며, 턱을 수평으로 한 채로, 다리를 모으고, 아주 꼿꼿하게 앉아있었다. 그녀의 반짝이는 작은 이는 입술 사이에서 빛났고, 크게 뜬 눈 속에서 진회색의 홍채는 동공을 삼켜버렸다. 정신이 나가버린 것 같은 눈이었다. 의식을 잃은 사람처럼 보였지만, 의식을 잃은 사람의 자세는 아니었다. 그녀는 그 일을 아주 잘 해내고 있는 것처럼 보였다. 그녀의 입에서 무의미하게 킬킬거리는 소리가 흘러 나왔지만, 표정을 바꾸거나 입술을 움직이지는 않았다.

# Life A User's Manual

Georges Perec,
*Life A User's
Manual,*
Vintage Classics,
2003, p.126-127,
translated by
David Bellos

Bartlebooth had been back for seventeen years, for seventeen years he had been chained to his desk, seventeen years ferociously recomposing one by one the five hundred seascapes which Gaspard Winckler had cut into seven hundred and fifty pieces each. He had already reconstituted more than four hundred of them! At the beginning he went fast, he worked with pleasure, resuscitating with a kind of ardour the scenes he had painted twenty years earlier, watching with childlike glee as Morellet delicately filled in the tiniest gaps left in the completed jigsaw puzzles. Then as the years wore on it seemed as though the puzzles got more and more complicated, more and more difficult to solve. Though his technique, his practice, his intuition, and his methods had become extremely subtle, and though he usually anticipated the traps Winckler had laid, he was no longer always able to find the appropriate answer: in vain would he spend hours on each puzzle, sitting for whole days in this swivelling and rocking chair that had belonged to his Bostonian great-uncle, for he found it harder and harder to finish his puzzles in the time he had laid down for himself.

For Smautf, who used to see them covered over by a black cloth on the big square table when he brought his master tea (which the latter most often forgot to drink), an apple (which he nibbled a little before letting it brown in the wastepaper basket), or mail which he only opened now as an exception, the puzzles remained attached to wisps of memory — smells of seaweed, the sounds of waves crashing along high embankments, distant names: Majunga, Diego-Suarez, Comoro, Seychelles, Socotra, Moka, Hodeida... For Bartlebooth, they were now only bizarre playing-pieces in an interminable game, of which he had ended up forgetting the rules, who his opponent was, and what the stake was, and the bet: little wooden bits whose capricious contours fed his nightmares, the sole material substance of a lonely and bloody-minded replay, the inert, inept, and merciless components of an aimless quest. Majunga was neither a town nor a port, it was not a heavy sky, a strip of lagoon, a horizon dog-toothed by warehouses and cement works, it was only seven hundred and fifty variations on grey, incomprehensible splinters of a bottomless enigma, the sole images of a void which no memory, no expectation would ever come to fill, the only props of his self-defeating illusions.

# 인생사용법

바틀부스가 돌아온 지 17년, 곧바로 그가 탁자에 자신을 묶어두기 시작한 지 17년, 가스파르 윙클레가 각각 750개의 조각으로 잘라놓은 총 500개의 해양화 퍼즐을 하나하나 다시 맞추어 온 지 17년째 되던 해였다. 그는 이미 400개 이상의 퍼즐을 조립해 놓은 상태였다. 처음에 자신이 20년 전에 그렸던 풍경화를 열심히 되살리고 완성된 퍼즐의 틈새를 아주 작은 것까지 꼼꼼하게 메우는 모렐레의 작업을 어린애같이 열광적으로 바라보면서 그는 빠른 속도로 즐겁게 퍼즐을 맞추었다. 그러나 해가 감에 따라 퍼즐은 점점 더 복잡해지고 점점 더 어려워지는 것 같았다. 그의 기술과 경험과 영감은 극도로 숙련되어갔지만, 윙클레가 만들어 놓은 함정을 대부분 미리 알아맞히면서도 정작 그 함정에 맞는 답은 잘 찾아내지 못했다. 몇 시간이 지나도 퍼즐 한 조각의 답을 찾아내지 못하기 일쑤였고, 보스턴 종조부에게서 물려받은 회전식 흔들의자에 앉아 며칠을 보내기도 했다. 그에게는 스스로 부과한 기간에 맞춰 퍼즐을 완성하는 일이 점점 더 어려워졌다.

스모프는 바틀부스에게 차나 사과나 우편물을 갖다 주면서 — 바틀부스는 항상 차 마시는 것을 잊고 남겨놓거나 사과를 조금 갉아먹고는 까맣게 될 때까지 바구니에 내버려두었으며, 좀처럼 우편물을 열어보지 않았다. — 검은 테이블보가 덮인 커다란 정사각형 탁자 위에 놓인 그 퍼즐을 보았다. 그에게 있어 퍼즐은 여전히 밀려오는 추억의 입김 같은 것으로, 해조海藻 냄새, 높은 제방을 따라 부서지는 파도 소리, 마중가, 디에고수아레즈, 코모르, 세이셸, 소코트라, 모카, 호데이다… 등 먼 곳의 이름을 떠올리게 했다. 그러나 바틀부스에게 그 퍼즐은 규칙을 잊어버린 놀이, 놀이 상대가 누구인지, 내기에 건 돈이 얼마인지, 내기의 목적이 무엇인지 알지 못하는 어떤 끝없는 놀이이자 괴상한 모양의 종들일 뿐이었다. 즉 그 제멋대로 절단된 흔적으로 인한 악몽의 재료이자 고독과 불평을 동반하는 반추의 유일한 소재, 목적 없는 한 탐구의 무기력하고 어리석고 무정한 구성요소가 되어버린 작은 나뭇조각일 뿐이었다. 그에게 퍼즐 조각은 마중하는 마을도 아니고 항구도 아니며, 무거운 하늘도, 산호 무리도, 창고와 시멘트 공장이 비죽비죽 솟아 있는 지평선도 아니었다. 단지 회색 바탕 위에 행해진 750가지의 미세한 변주, 깊이를 모르는 어떤 수수께끼의 이해할 수 없는 파편, 그리고 어떤 기억도, 어떤 기다림도 결코 채우지 못할 어떤 '비어 있음'의 유일한 이미지이자, 그 비어 있음을 위장한 환상을 이루는 유일한 재료일 뿐이었다.

조르주 페렉, 『인생사용법』, 문학동네, 2012, p.181-182, 김호영 옮김

# The Box Man

Kobo Abe,
*The Box Man*,
Charles E. Tuttle
Company, 1975,
p.65, 97, 115,
translated by
E. Dale Saunders

When I look at small things, I think I shall go on living: drops of rain... leather gloves shrunk by being wet... When I look at something too big, I want to die: the Diet Building ... or a map of the world... or...

I am now looking around the inside of the box... a cube slightly more spacious than my own capacity... cardboard walls tanned by sweat and sighs... graffiti inscribed with a ball-point pen all over in small letters... reverse tatooing... a not very prepossessing personal filigrain...

The white tiles are bespeckled with spots the color of dried leaves, and notched in them are grooves to prevent slipping. A thin line of water undulates gently along the grooves. For a moment it forms a little puddle, then begins to flow again, and disappears under the door.

# 상자 인간

작은 것을 응시하면 살아 있어도 괜찮겠다는 생각이 든다. 빗방울... 젖어서 오그라든 가
죽 장갑... 너무 큰 것을 응시하면 죽어버리고 싶어진다. 국회의사당이라든지, 세계지도
라든지...

지금, 이렇게 둘러보는 상자 안쪽... 자신의 용적보다도 약간 넓은 육면체... 땀과 한숨으
로 닳아 부드러워진, 골판지 벽... 한쪽 면에 깨알같이 적힌 볼펜 낙서... 뒤집혀 새겨진 문
신... 볼품없는 이력의 투조...

미끄러짐 방지 홈을 파고, 마른 잎사귀 색깔의 반점을 흩뿌려놓은 단단한 백색 타일. 그
홈을 타고 조용하게 굴곡져 흘러가는 가느다란 물줄기... 일단 작은 웅덩이를 만들고 다
시 흘러나와, 문 밑으로 사라진다.

폴 오스터,
『우연의 음악』,
문예출판사,
2010, p.41,
p.195~p.196,
송인선 옮김

# The Map and the Territory

Michel Houelle-
becq, *The Map and
the Territory*,
Vintage Book,
2012, p.143,
translated by
Gavin Bowd

Nothing had happened in architecture since Le Corbusier and Mies van der Rohe. All the new towns, all the housing estates that were built in the suburbs in the 1950s and 60s were marked by their influence. With a few others, at the Beaux-Arts, we had the ambition to do something different. We didn't really reject the primacy of function, nor the notion of a "machine for living"; but what we were challenging was what was meant by the fact of living somewhere. Like the Marxists, like the liberals, Le Corbusier was a productivist. What he imagined for man were square, utilitarian blocks of offices, with no decoration whatsoever, and residential buildings that were almost identical, with a few supplementary functions — crèche, gymnasium, swim-ming pool. Between the two were fast lanes. In his cell for living, man was to benefit from pure air and light, this was very important in his view. And between the structures of work and inhabitation, free space was reserved for wild nature: forests, rivers. I imagine that, in his mind, human families would be able to walk there on Sundays, but he nonetheless wanted to conserve this space, he was a sort of proto-ecologist. For him mankind had to confine itself to circumscribed modules of inhabitation, which were in the midst of nature, but which in no case should modify it. It's terrifyingly primi-tive when you think about it, a terrifying regression from any true rural landscape, which is a subtle, complex and evolving mixture of meadows, fields, forests and villages. It's the vision of a brutal, totalitarian mind. Le Corbusier seemed to us both totalitarian and brutal, motivated by an intense taste for ugliness; but it's his vision that prevailed throughout the twentieth century.

# 지도와 영토

르 코르뷔지에와 반 데어 로에 이후, 건축 분야에서는 아무런 사건도 일어나지 않았어. 모든 신생 도시들, 즉 1950년대에서 1960년대 사이에 교외에 건설된 도시들은 죄다 이 두 사람의 영향을 받았어. 예술학교에 다닐 때 학우들과 다른 시도를 해보려는 야심을 품은 적이 있었지. 우리는 기능의 우월성이나 '살기 위한 장치'라는 개념을 무시하진 않았다. 다만 우리가 문제시했던 것은 인간이 아무 데나 살고 있다는 사실에 관한 것이었지. 즉 주거환경이 무시되고 있음을 문제시한 것이었다. 마르크스주의자들이나 자유주의자들처럼 르 코르뷔지에도 생산성을 중시했다. 그가 인간들을 위해 구상한 것은 장식이 철저히 배제된 실용적이고 네모난 업무용 건물과, 이 업무용 건물에 탁아소나 체육관, 수영장 같은 몇 가지 부대시설만 추가한 주거용 건물이었다. 그리고 이 둘 사이를 잇는 고속도로를 닦아놓으면 끝이었지. 르 코르뷔지에는 인간이 주거공간에서 신선한 공기와 햇살을 누리는 걸 아주 중요시했다. 그래서 주거공간과 업무공간 사이의 빈 공간에는 숲이나 강 같은 자연을 야생 그대로 둬야 한다고 강조했지. 인간다운 가족이라면 일요일에 대자연 속을 산책할 권리가 있다는 고정관념이 머릿속에 박혀 있었던 것 같아. 그래서 그는 무슨 일이 있어도 이 자연공간을 확보하려 했지. 아직 환경주의자라는 말이 생겨나기 이전의 환경주의자라고 할까. 그는 자연 한복판에 일정하게 공간을 한정해놓고서 그 안에 주거공간을 마련해놓으면 인류에게는 충분하다고 생각했고, 그외에 인류를 위해 자연을 변형시킨다는 건 있을 수 없는 일이라고 생각했지. 지금 다시 생각해봐도 끔찍스럽게 원시적인 발상이야. 당장 초원과 평야와 숲이 마을과 자유롭고 복잡 미묘하게 어우러지고 발전하는 어떤 시골 풍경과 비교해봐도, 르 코르뷔지에가 구상한 마을이 지독히 퇴보적이라는 걸 알 수 있거든. 참으로 폭력적이고 전체주의적인 발상이 아니냐? 우리에게 르 코르뷔지에는 추한 것에 단단히 재미를 들인 폭력적이고 전체주의적인 인물로 보였다. 하지만 20세기를 지나오는 내내 가치를 인정받은 건 바로 그의 비전이었어.

미셸 우엘벡,
『지도와 영토』
문학동네, 2011,
p.261~p.262,
장소미 옮김

# Hermit in Paris

Italo Calvino.
*Hermit in Paris*.
Penguin Books.
2011, p.187-189,
translated by
Martin Mclaughlin

Even calculus and geometry represent the need for something beyond the individual. I have already said that the fact of existing, my biography, what goes through my head, does not authorize my writing. However, for me the fantastic is the opposite of the arbitrary: it is a way of going back to the universals of mythical representation. I have to construct things that exist for themselves, things like crystals, which answer to an impersonal rationality. And in order for the result to be 'natural' I have to turn to extreme artifice. With the inevitable failure this involves, since in the finished work there is always something arbitrary and imprecise which leaves me dissatisfied.

Among the Invisible Cities there is one on stilts, and its inhabitants watch their own absence from on high. Maybe to understand who I am I have to observe a point where I could be but am not. Like an early photographer who poses in front of the camera and then runs to press the switch, photographing the spot where he could have been but isn't. Perhaps that is the way the dead observe the living, a mixture of interest and incomprehension. But I only think this when I am depressed. In my euphoric moments I think that that void which I do not occupy can be filled by another me, doing the things that I ought to have done but was not able to do. Another me that could emerge only from that void.

# 파리의 은둔자

이탈로 칼비노,
『파리의 은둔자』,
펭귄북스, 2011,
p.187-189

미적분이나 기하학조차도 개개인을 넘어서는 무엇인가 필요함을 보여줍니다. 나는 이미 존재한다는 사실, 나의 전기, 내 머릿 속의 생각이 나의 글에 권한을 부여하지 않는다고 말하였습니다. 그러나 나에게 환상적인 것은 변덕스러운 것의 반대말입니다. 그것은 전설적인 상징의 만유보편적임으로 돌아가는 길입니다. 나는 크리스탈처럼 일반적인 합리성에 답하는, 자신을 위해 존재하는 것들을 만들어야만 합니다. 그리고 그 결과가 '자연적'이기 위해서 나는 극단적인 묘책을 써야만 합니다. 이 당연한 실패를 동반함으로써 완성된 작품은 언제나 변덕스러움과 불명확함을 남겨 나를 불만족스럽게 합니다.

보이지 않는 도시에는 기둥 위의 장소가 있고, 이곳의 주민들은 그들의 부재를 높은 곳에서 봅니다. 아마도 나 자신을 이해하기 위해서 내가 있을 수 있지만 있지 않은 시점을 관찰해야 합니다. 카메라 앞에서 포즈를 취하고 스위치를 누르기 위해 달려가는 초기의 사진작가들이, 그가 있어도 되지만 있지 않은 장소를 찍듯이 말입니다. 그것은 아마 호기심과 이해불가능의 복합적인 감정으로 죽은 자가 산 자를 관찰하는 방법일 겁니다. 그러나 나는 우울할 때만 이와 같이 생각합니다. 행복함에 취한 순간에 나는 내가 해야만 했지만 할 수 없었던 것들을 하며 내 안의 공허가 내가 아닌 다른 내 자신에 의해 채워질 수 있다고 생각합니다. 또 다른 나는 나의 공허 속에서만 모습을 나타냅니다.

171

# Seoul

Seoul is composed of fragments, independent neighborhoods, attached to one another like fragile pieces of ice, which could all fall apart at any moment, but are held together thanks to a syntax of roads, bridges, retaining walls commonly known as infrastructure.

---

서울은 독립적인 동네라는 조각들로 구성되어 있는데, 이 조각들은 마치 살얼음 조각처럼 서로 연결되어 있어서 언제든 무너질 것처럼 보인다. 그러면서도 그 조각들은 길, 다리, 그리고 옹벽처럼 사회기반시설이라고 일컬어지는 것들로서 서로 이어지고 묶여져 지탱되고 있다.

*Seoul is boring.*

*Jacques Herzog, Venice Biennale 2012*

Boredom is a word that is difficult to describe but easy to understand. Jacques Herzog, the renowned Pritzker Prize winning architect, expresses a very strong emotional opinion about Seoul in just three words. Tedium: the most personal of offenses a person can reserve towards a city as it implies a resigned sense of insignificance.

So why am I so fascinated by Seoul, maybe the exact reasons Mr. Herzog is so deterred by it. Can "boredom" be inspirational? Seoul is a city of contradictions; one can never claim to know where it begins nor where it ends. It is city rich in heritage at the same time suffocated by the generic; surrounded by nature yet immersed in a jungle of concrete; it is a city that has grown organically, devoid of any organizing grid, ultimately Seoul is a city that constantly adapts.

As today's contemporary cities constantly strive towards creating a unified urban vision, the ideas of dislocation and fragmentation, that surround our daily existence so integral to understand the present condition are rejected and derided as abnormalities that must be rectified and corrected. The common dictum is that all cities need to be planned.

Infrastructure deals with mitigating circumstances, follows functional and economical strategies, infrastructure is the glue that keeps Seoul together.

Seoul's infrastructure is able to overcome obstacles, foresee growth, and predict abnormalities. Infrastructure stands as an anathema of architecture, yet this paradoxical condition, that finally removes the romantic vision of the architect /designer of cities, creates a new form of urbanism, an urbanism that facilitates possibilities, the city as a circuit where logic prevails; a city that has more in common with DHL logistic networks than Sienna's Campo.

More than a city Seoul is a nation, a nation state like Florence in the Renaissance, with the only difference that the Medici family has been replaced by the Lee/Samsung Family.

Camouflage is Seoul's default architectural style, endless apartment blocks colliding to create a sense of anonymous dwelling, at moments it feels that you are re-visiting Ludwig Hilberseimer's 1924 *Vertical City* with the only difference that the buildings are not constructed with grey paint and ink lines on tracing paper but are built with "real" concrete.

The following fragments offer a series of unorthodox views into Seoul. All images are accompanied by a short description, not always relating to the image in question but rather to a lived moment, together revealing a glimpse into Seoul's condition.

*서울은 지루하다.*

*자크 헤르조그, 베니스 비엔날레 2012*

지루함은 설명하기는 어렵지만 이해하기는 쉬운 단어다. 프리츠커Pritzker건축상을 수상한 저명한 건축가인 자크 헤르조그Jacques Herzog는 서울에 대한 매우 강한 감정적인 견해를 단 세 단어로 표현한다. 지루함, 이 표현은 별 중요성을 가지지 못한다는 체념적인 뜻을 내포하기 때문에 어느 도시에나 부여할 수 있는 공격적인 말 중 가장 개인적인 표현일 것이다.

내가 서울에 이토록 매료된 것은 헤르조그가 서울에서 마음이 멀어진 것과 같은 이유다. 지루함이 영감을 주기도 하는가? 서울은 모순으로 가득 찬 도시다. 그 누구도 서울이 어디서 시작하고 어디서 끝나는지 안다고 주장할 수 없다. 서울은 문화유산이 풍성한 동시에 가짜들로 가득 찬 숨막히는 곳이고, 자연으로 둘러싸여 있으면서도 콘크리트 정글에 둘러싸여 있다. 서울은 유기체로서 성장한 도시이기에, 격자판에 짜인 도시계획이 존재하지 않으며, 궁극적으로 서울은 끊임없이 변화하고 적응하는 도시다.

현대의 도시들은 통일된 도시적 비전을 향해 끊임없이 달려간다. 그렇기에 오늘날 삶의 조건을 이해하는데 핵심적인 우리의 일상을 둘러싸고 있는 전위dislocation; 轉位, 파편화fragmentation 등의 개념은 거부되고, 바로잡히고, 고쳐져야 할 비정상적인 것으로 폄하된다. 통용되는 격언은 모든 도시에게 계획을 필요로 한다.

우리가 살아가는 도시를 계획하는 사람들(안타까운 현실은 건축가는 더 이상 투자가와 정책수립자로 구성된 이 엘리트 그룹에 속하지 않는다는 점이다)이 일관성 없는 상태를 수용하고 그 가치를 인정하는 것은 불가능에 가까워 보인다. 일관성이 없는 상황은 각각의 논리와 요소를 지닌 독립적인 요소들 즉 변화하는 혼합체로 수용하기보다는 집합적인 전체 속에 배열하고자 하는 요소들로 구성된다. 이것이 우리가 살고 있는 도시의 실체이다.

사회기반시설은 분화된 상황들을 완화시키며 기능적, 경제적 전략을 달성할 수 있게 뒷받침하며, 서울을 지탱하는 접착제 기능을 한다. 서울의 사회기반시설은 장애물을 극복하고, 성장을 예견하고, 이상현상을 예측할 수 있도록 해준다. 사회기반시설은 건축학에서는 혐오 대상이지만 도시 건축가의 낭만적인 비전을 앗아가는 이 역설적인 상황이 새로운 형태의 도시계획을 창조한다. 이 도시계획은 가능성을 용이하게 하고 논리가 지배하는 도시, 다시 말하면 이탈리아 시에나의 캄포 광장보다는 DHL 물류 네트워크와 더 유사점이 많은 도시를 만들어낸다.

서울은 하나의 도시이기를 넘어서서 작은 공화국이다. 마치 르네상스 시대의 피렌체가 그러했듯이. 유일한 차이점은 메디치가가 삼성의 이씨 가문으로 바뀌었다는 것이다. 위장은 서울의 기본적인 건축 스타일이며, 끝없는 아파트 블록들이 부딪히면서 익명적인 거주의 느낌을 만들어 내는 데 때로는 루드비히 힐버자이머Ludwig Hilberseimer의 1924년 작품 '수직 도시Vertical City'를 방문한 듯한 느낌을 준다. 수직 도시와의 유일한 차이점은 건물이 회색 물감과 잉크 선이 아니라 실제로 콘크리트로 지어졌다는 점이다.

뒤에 이어지는 서울의 파편들은 서울을 정통에 얽매이지 않은 새로운 시각으로 바라보게 해준다. 모든 이미지는 간략한 설명이 동반되며, 이로써 단순히 눈에 보이는 이미지 뿐만 아니라 실제의 한 순간에 연계될 수 있게 하고, 이들은 함께 작용하면서 서울의 상태를 엿볼 수 있게 해준다.

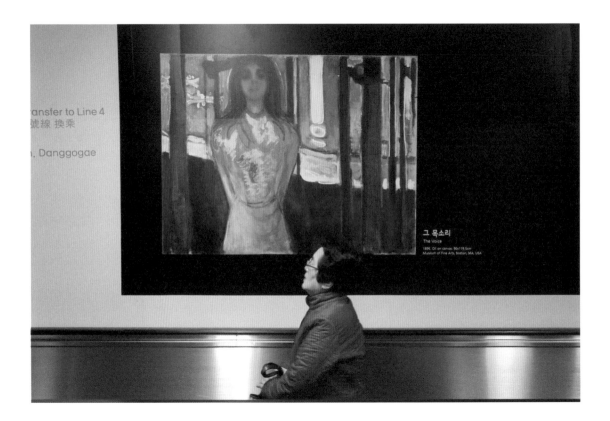

Subway Museum
The museum is transplanted to the subway, art is transferred to posters with commuters absorbing the experience by osmosis. Here a lady is confronted with Munch's psychological portrait of a woman.
—
지하철 미술관
지하철 역사에 미술관이 이식되고, 예술은 보행자들이 서서히 흡수하고 경험하는 포스터로 변환된다. 지나가던 한 여자가 뭉크가 그린 정서적으로 불안해보이는 여인의 초상화를 바라보고 있다.

Church Architecture

Their external aesthetics make clear reference to western, in most cases gothic architecture (high spires, emphasis on verticality), while their functionality is inspired by the Mall typology and governed by car access.

—

교회 건축

교회들의 외형이 미학적으로 서양의 것, 특히 높은 첨탑과 수직성의 강조를 통해 고딕의 형식을 명백히 참조한 반면, 그들의 기능적인 면은 쇼핑몰의 유형을 따르며 자동차의 접근성에 지배된다.

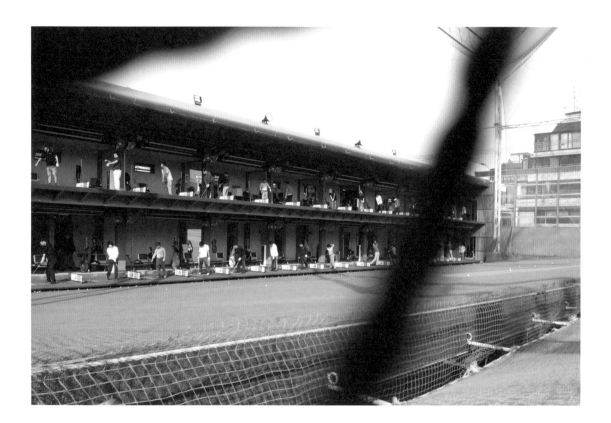

Golf Space

Contemporary Seoul does not discuss, rather change is inescapable; the city transmutes and adapts in no regulated manner, it expands and contracts by a hidden process of osmosis, where buildings adjust to the saturation (physical/financial/social) of their neighbour.

—

골프장

현대의 서울은 논의하지 않으며, 오히려 변화는 불가피하다. 도시는 통제되지 않은 방식으로 변화하고 적응하며, 보이지 않는 삼투의 과정으로 확장되고 줄어든다. 여기서 건물들은 물리적, 경제적, 사회적으로 포화 상태인 그들의 주변에 적응한다.

DMZ

The paradox begins when you realize that the most pure untouched landscape, a land devoid of concrete is the land of conflict. A no man's land littered with forgotten miles breaths tranquility and solemnity.

——

비무장지대

가장 순수하고 훼손되지 않았으며, 인간의 손길이 닿지 않은 이 땅이 분단된 땅이었음을 깨닫게 되는 순간, 역설은 시작된다. 수 킬로미터에 달하는 잊혀지고 버려진 황무지는 평온함과 엄숙함으로 숨쉰다.

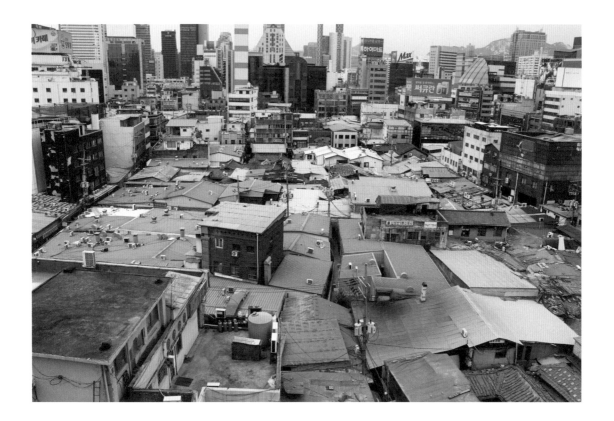

Modernity vs Medieval

Acknowledging the past and especially discussing past architecture is not an exercise in nostalgia but a way to seek a cultural continuity. References, especially building references hold a relevance vis-à-vis the contemporary.

—

현대 vs 중세

과거를 아는 것, 특히 과거의 건축에 대해 논하는 것은 향수의 발현이 아닌 문화적 지속성을 찾는 방법이다. 언급, 특히 건축물의 언급은 당대에 대한 타당성을 갖는다.

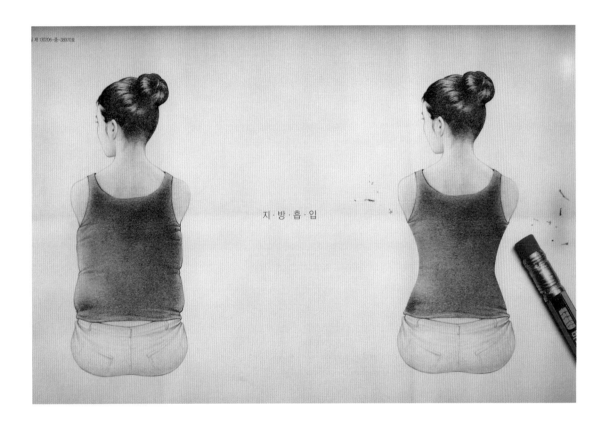

지·방·흡·입

Plastic Reality

Plastic surgery in Seoul is not an exception but a reality. Far from embracing all types of women's beauty a template has been created, beauty has been standardized. At first sight this poster appears innocent enough but on closer inspection one realizes the psychological manipulation.

—

성형수술된 현실

서울에서 성형수술은 특별한 경우가 아니라 현실이다. 아름다움은 모든 종류의 여성을 수용하지 않는다. 하나의 정형화된 기준이 만들어져 아름다움은 표준화된다. 이 포스터를 보면 처음엔 순수한 의도로 보일 수 있지만, 좀 더 가까이에서 들여다 보면 이것이 심리적인 조작임을 알 수 있다. 이 사진은 버스에 부착된 어느 성형외과의 광고 이미지이다.

Plastic Architecture

The formalism of the green-houses is rooted into the topography of the land and its settlement layouts possess an intricate complexity comparable to a form of urbanism.

—

플라스틱 건축

비닐하우스의 형식주의는 땅의 지형에 뿌리 박혀 있으며, 그것이 자리잡은 배치 방식은 도시가 자리잡은 모습과 필적할 만큼이나 복잡하다.

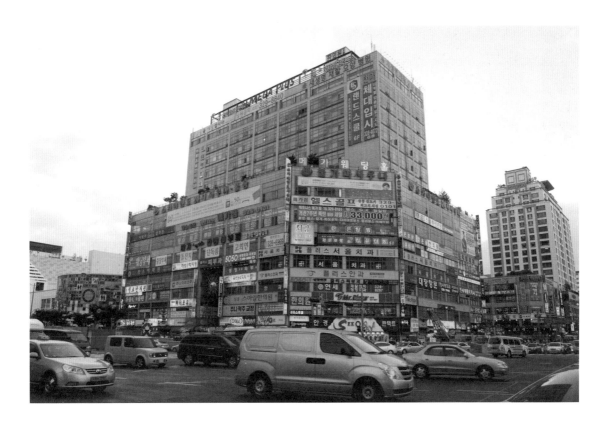

Urban Tattoos

Buildings in Seoul don't have facades; they have screens, surfaces that are at the mercy of signage. Signage, be it commercial, institutional, personal or any other form spreads like weed, aggressively colonizing its host and until ultimately mutating the original species.

—

도시의 문신

서울의 건물들은 입면이 없다. 대신 그들은 스크린, 즉 간판들에 휘둘리는 표면을 갖는다. 간판들은 상업적이거나, 제도적이거나, 개인적이다. 혹은 마치 잡초처럼 어떤 형태로든지 뻗어나가 건물을 공격적으로 식민지화하며 마침내 본래의 건물을 돌연변이로 만든다.

Youth

Seoul is a youthful city, where young people are full of energy, creativity and passion; if only they could by-pass the rigid system the endless hierarchies.

—

젊음

서울은 젊은 도시이다. 젊은이들은 활기차고 창의적이며 열정적이다. 그들이 경직된 시스템과 끝없는 계급 사회를 피해갈 수 있다면.

Korean Space

Rather than design the positive space we dwell in, so common in western architecture, Korean space is characterized by its absence; space that is sculpted and obsessively choreographed to create a series of compressions and releases that leaves you in a constant state of transition.

—

한국적 공간

서양 건축에서 일반적으로 들어가 살기 위한 공간을 만드는 것과는 달리, 한국적 공간은 비움으로 특징지어 진다. 긴장과 해방의 연속을 만들기 위해 집요하게 연출되고 조각된 공간은 당신을 끊임없는 변화 속에 위치시킨다.

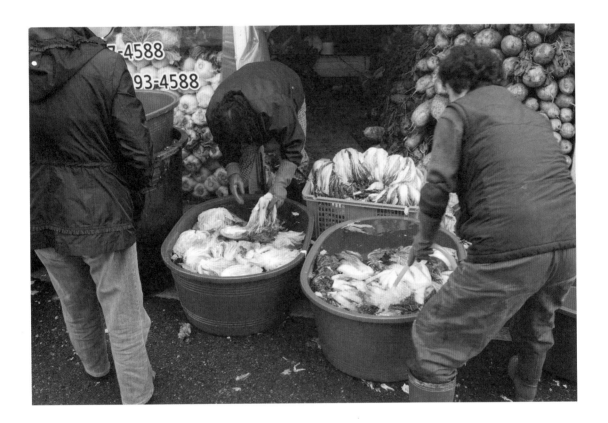

Authenticity

Present Seoul is an oxygenated paradox, a city full of contradictions and complexities that global gentrification is trying (hard) to iron out. More than a city, Seoul is a condition, a condition of authenticity on a knife edge between the formal and the informal.

—

진정성

현재의 서울은 살아 숨쉬는 역설이다. 도시는 세계적 고급 주택화의 바람이 밀어버리려 하는 모순과 복잡함으로 가득 차 있다. 서울은 도시 이상의 어떤 상태이며, 이 상태는 격식과 비격식 사이의 칼날과 같은 진정성을 가진다.

Walking

I walk and look.  In a city that glorifies the car, walking is a perverse privilege; it allows one to observe the city from different standpoints and importantly it prevents apathy.

—

걷기

나는 걸으면서 구경한다. 자동차를 찬양하는 도시에서, 걷기는 삐딱한 특권이다. 우리는 걸음으로써 도시를 다른 관점에서 관찰할 수 있고, 무엇보다도 무관심하지 않을 수 있다.

Yogurt Army

The Yogurt Army Patrol functions as the lubricant of the city, they perform
an inconspicuous urban act that allows the city to operate rather than simply
be treated as a 'mise en scène', an assimilation of artifacts and buildings to be
admired and observed.

—

야쿠르트 부대

야쿠르트 순찰 부대는 도시의 윤활유 같은 역할을 한다. 그들은 눈에 잘 띄지
않는 도시적 행동을 한다. 이들은 도시가 단순한 '미장센' — 인공물과 건축물의
동화를 감탄하며 바라보는 — 으로 다뤄지기보다는 도시가 작동하게끔 한다.

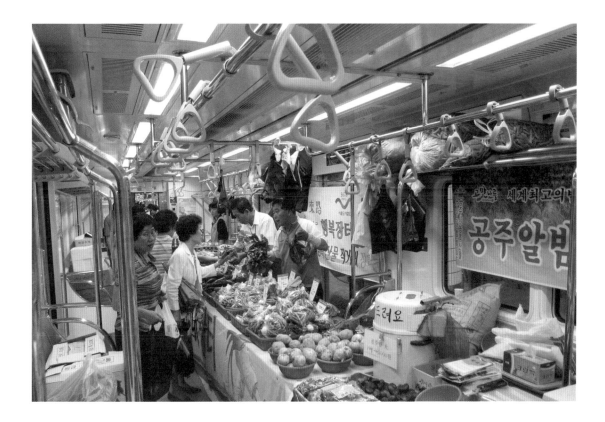

Morning Market

Who could conceive of it, a subway carrige transformed into a organic food market. I love this scene as it embodies both the extreme normal and the utterly surreal.

—

아침 시장

지하철의 열차 칸이 유기농 채소 시장으로 변신하는 것을 누가 상상이나 했을까. 나는 지극히 평범함과 완전한 비현실을 모두 담고 있는 이 장면이 좋다.

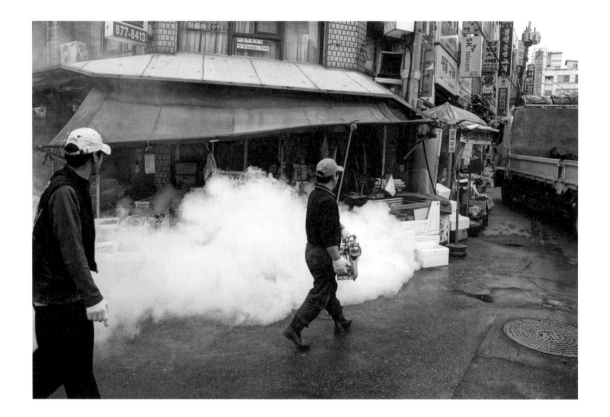

Mosquito Man

Eccentric encounters are part of Seoul's constellation, a city that is more than
an assimilation of buildings and voids. These experiences allow us to read
and understand the praxis of the city via absorption, not consciously aware of
their existence.

—

모기약 뿌리는 남자

건물과 빈 공간이 동화되는 것 이상의 특별한 구성을 지닌 서울에서, 별난 풍경을
쉽게 마주치곤 한다. 이러한 경험은 우리가 의식적으로 인식하지 않고 그저
흡수함으로써 도시의 구성 방식을 이해하고 읽을 수 있게 한다.

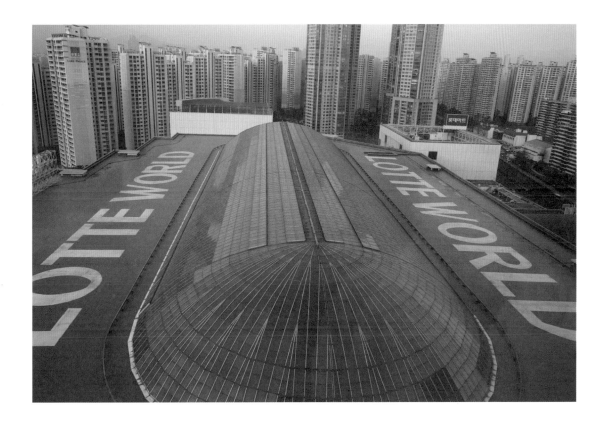

New Worlds

Just like in 15th century Florence, Seoul is divided into feudal system of the bolts.
Each chaebol creates their own world.

—

새로운 세상

15세기의 피렌체처럼 서울은 볼트의 봉건적인 시스템으로 나뉜다. 각각의
재벌은 그들만의 세상을 만든다.

# Process

Process could be classified as all that which is lost along the way, i.e. the waste that is generated in conceiving architecture, the discarded and the overlooked. Finding value in the realm of the useless, trying to find value in the work that was lost along the way, is why designing follows process.

---

프로세스를 달리 정의하자면 건축의 과정에서 잃어버리는 것들이라고 할 수 있다. 건축이 태어나는 과정에서 버려지고 간과되는 폐기물처럼. 무용한 것들에서 가치를 찾고, 건축의 과정에서 잃어버리는 것들, 그것들 중에서 의미를 찾아내고 디자인하는 것이 프로세스를 따라가는 이유다.

At times I am haunted by a natural distrust in design, the product has never appealed to me as much as the process behind the product. Once a building has been completed, it is like a child leaving home, he/she has to stand by their own, they have to gain their own identity; buildings have to undergo the same process and the architect has to cut the umbilical cord. During the process, in the quest to invent, to test and experiment you allow your passion to drive your design, without passion you are directionless in a sea of possibilities.

Passion is the one ingredient required to generate architecture, maybe the only ingredient, as everything else comes as a result of your passion. Nobody can deny that Le Corbusier was the most influential architect of the 20th century, not because of his buildings but because of his legacy of passion that he endlessly infused into his architecture.

My empathy towards process relates to the thinking process behind generating space. Standard solutions eradicate process in the name of efficiency, arriving to a solution with the least amount of mental agony wasted as possible. I have a hard time to classify this system as architecture rather, I would name it as construction, building mass that developers working together with technicians create. Architects who work under this guise are closer in affinity with the marketing world than with the architectural profession; their only goal is to produce a brand not space.

The byproduct of the working process is waste.

Design waste is a concept foreign to most architects, relating to the creative development behind designing: how ideas are generated through evolution, like in Darwinism: some species/designs will survive other won't. Those designs that don't make it, that fall along the long "process" road I classified as waste. Creative waste is a form of waste that is seldom discussed in public by architects/designers, typically consigned to damp basement or at best some anonymous hard disk.

Architects are rarely truthful about the creative process behind their projects, concepts, and ideas are post-rationalized and edited as to create an apparent logical and coherent thread; it's not professional to display one's faults or weaknesses in public. Process in design deals with approximations, endless attempts and approaches to find a thread… this is waste. I rely on this material to form the basis of my architectural research; each study model, each reference; each drawing creates an archive of knowledge, a form of taxonomy of the imagination. In a world where hyper-real visualizations are the apotheosis of architectural representation, architectural waste epitomizes and embodies architectural thinking and an important antidote against the vacuous infatuation with architecture as branding.

나는 때로 디자인에 대한 타고난 불신을 나타내는데, 결과물이 그 프로세스만큼 매력적으로 느껴진 적이 없기 때문이다. 건물이 다 지어지고 나면, 이때 건물은 집을 떠나는 자녀와 같다. ― 자녀는 스스로 독립해야 하고, 자신의 정체성을 형성해야 한다. 건물들도 똑같은 과정을 겪어야 하며 건축가는 탯줄을 끊어야 한다. 창작, 시험, 그리고 실험을 추구하는 과정 중에는 건축가의 열정이 디자인을 이끌게 된다. 열정이 없다면 무궁무진한 가능성의 바다 위에 정처 없이 헤매게 된다.

건축을 만들어내는 가장 중요한 재료는 열정이다. 어쩌면 유일한 재료라고도 할 수 있는데, 다른 모든 재료는 열정의 결과로 따라오기 때문이다. 아무도 20세기의 가장 영향력 있는 건축가가 르 코르뷔지에<sup>Le Corbusier</sup>라는 것을 부인할 수 없을 것인데, 이는 그의 건축물 때문이 아니라 그가 자신의 건축세계에 끊임없이 불어넣었던 열정의 유산 때문이다.

프로세스에 대한 나의 감정이입은 공간을 만들어내는 이면의 생각, 그리고 과정과 연결되어 있다. 모범 해법<sup>standard solution</sup>은 효율성의 미명 하에 프로세스를 지워버리고, 최소한의 정신적 고통만을 거쳐 솔루션에 당도하게 한다. 나는 이러한 접근 시스템을 건축이라고 부르는 데 거부감을 느끼고, 이는 개발자와 기술자들이 동업하여 건물 덩어리들을 만들어내는, 건설이라고 칭하는 것이 더 타당하다고 생각한다. 이러한 변장된 모습으로 일하는 건축가들은 건축학적 전문성보다는 마케팅의 세계와 더 친밀하다고 생각된다. 이때 목적은 브랜드를 창출하는 것이지 공간을 만들어내는 것이 아니기 때문이다.

프로세스의 부산물은 폐기물이다. 디자인 폐기물이란 개념은 대부분의 건축가들에게 생소한 개념이다. 이는 디자인 이면의 창의적 발달과정과 연결되어 있는데, 다원주의처럼 아이디어는 진화의 과정을 거쳐 만들어진다. 어떤 종과 디자인은 살아남고, 어떤 것들은 살아남지 못한다. 살아남지 못한 디자인들, 즉 프로세스의 노정에서 탈락한 디자인들을 (나는) 폐기물이라 부른다. 창의적 폐기물은 건축가들이나 디자이너들이 공개적으로 잘 논하지 않고, 대부분 축축한 지하실이나 잘 해봐야 무명의 하드디스크에 처하게 된다.

건축가들은 프로젝트 이면의 창작의 과정에 대해서 대개 정직하지 못하다. 콘셉트와 아이디어는 논리적이고 일관적인 맥락을 위해서 차후에 합리화되고 수정되어 제시된다. 실수와 약점을 공공연하게 보이는 것은 전문가답지 못하기 때문이다. 디자인에 있어 프로세스는 수많은 근사치들과 맥락을 잡기 위한 끊임없는 시도와 접근들이라고 할 수 있다. 이는 달리 말하면 버려질 것들이다. 난 이 버려진 재료들로써 내 건축학적 연구의 근간을 삼는다. 각각의 학습 모델, 각각의 참조자료, 각각의 드로잉은 모두 지식의 저장고가 되고, 상상력의 분류학이 된다. 실제보다 더 실제 같은 시각화<sup>visualization</sup>가 건축학적 표현의 정점을 차지하는 오늘날, 건축학적 폐기물은 건축학적 사고를 전형적으로 구현하며, 또 건축을 브랜드로 만들어버리는 맹목적 열병에 대한 해독제 기능을 한다.

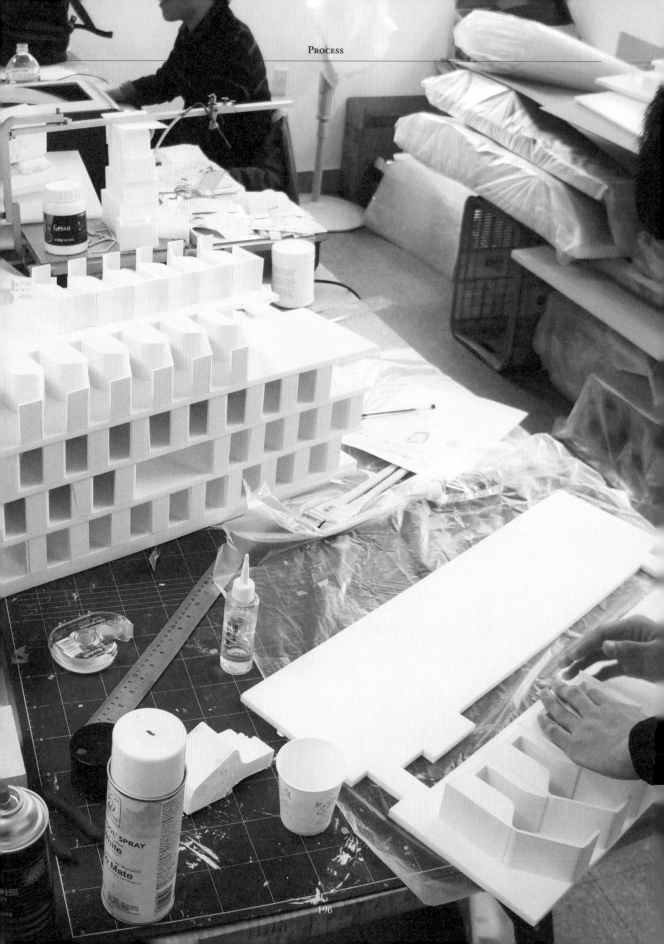

PWF
ERR
ETT
O

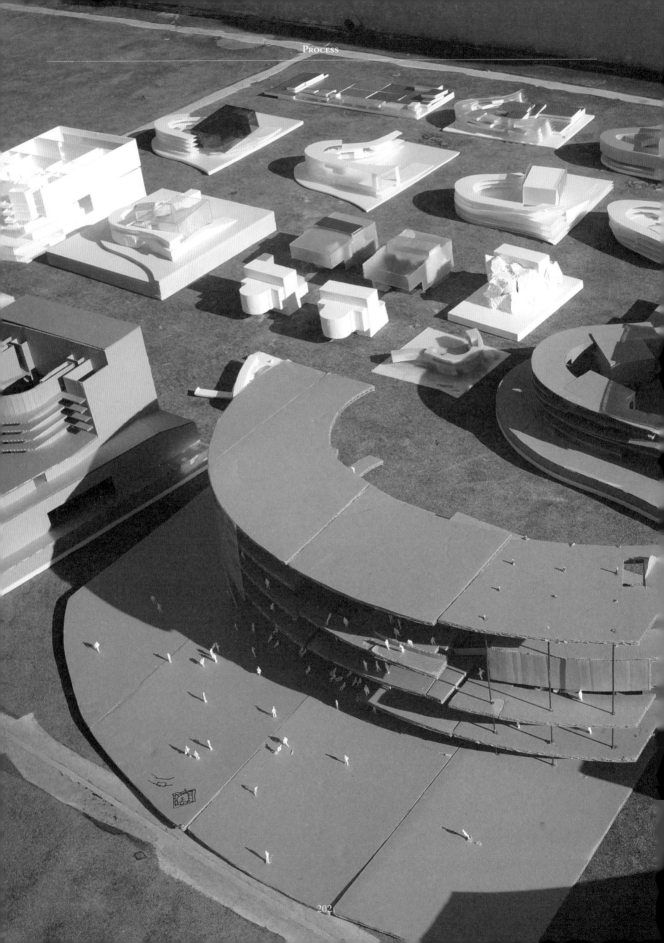

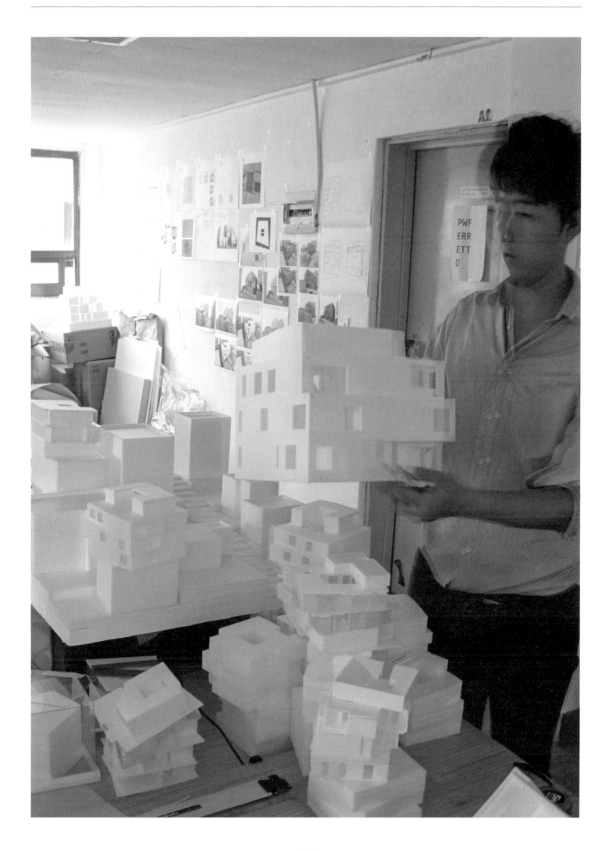

SEOUL

Incubator

Seoul is a city that constantly adapts. Temporary plastic structures under illuminescence of the Korean capital and become the architectural form of enclosure. The Seoul incubator here mimics the on-site behind the superstructure, through transplanting they shroud the organic, which design realise that generates near 22 standstill tanks.

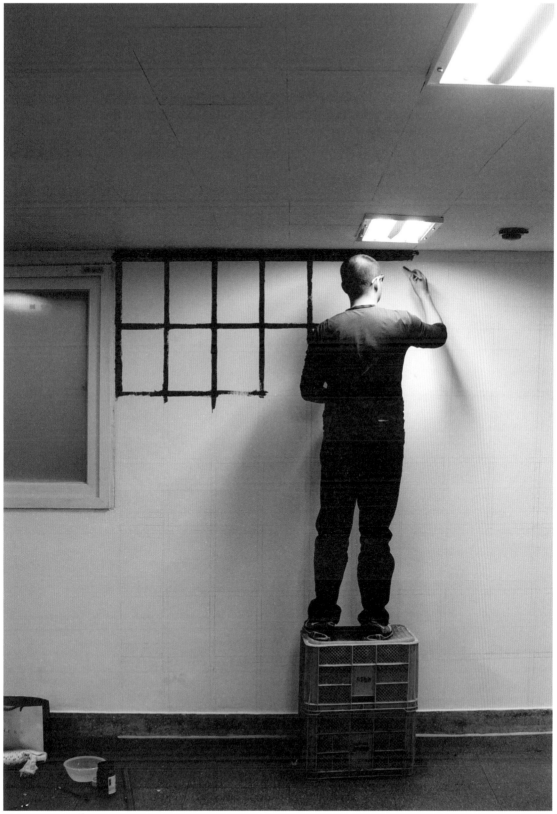

# Essay

*Imperfection, nothing that lives is, or can be, rigidly perfect: part of it is decaying,*

*part nascent: irregularities make beauty.*

— John Ruskin, *Stones of Venice*

---

불완전함, 살아있는 그 어떤 것도 온전히 완벽하지 않고 완벽할 수 없다. 모든 것의 일부는

늘 죽어가고 있고, 일부는 태어나고 있다. 이 불규칙성이 아름다움을 만든다.

— 존 러스킨, 『베니스의 돌』

The possibility of misinterpretation, was the starting point for this project entitled ":ook". A book/inventory about how to break down architecture by not focusing on the 'product'– the building- but rather focusing on its 'by-product' the thinking behind buildings.

The title itself implies a misreading, first because ":ook" is not a existing word, neither is it an acronym, rather it is a deliberate mistake; a made-up word where one letter has been omitted allowing the reader to wonder what the correct interpretation might be. Book, cook, look are all possible readings, but at the same time "ook" is an onomatopoeia, the sound a monkey makes in cartoons, proof if any that misreading are always more intriguing that explicit meanings.

":ook" is about how I design, how I approach design. It is not a book about buildings, but how buildings are conceived, i.e. the design process, how I get inspiration, the tools I use to transform ideas, how design is a team work and how people collaborate to achieve specific goals. It is a book about the mistakes, the failures, the cul-de-sacs one has to go down before the light starts to appear at the end of the tunnel.

When I enter a tunnel I am always scared, I know there are countless reasons why I shouldn't be, yet I can never eradicate that primitive fear upon entering an unknown black hole, I might never exit alive. Then suddenly, like a dream, I see the faintest glimmer of light, I don't lose heart, I persist and

I eventually come out into the open, invigorated knowing I am alive again.

The following essay describes different moments related to design, space and process. It is to be read as a prelude to the accompanying graphic chapters, setting out the thinking behind the tasks. These moments are similar to a menu, words and descriptions of the sumptuous dishes provided to make you salivate in awe and expectation of the deliciousness of what is to come.

':ook'에 함축되어진 오역의 가능성이 이 프로젝트의 시발점이었다. 즉 이 프로젝트는 건축의 '결과물'인 건물이 아니라 오히려 그 '부산물'인 건물 뒤에 숨겨진 생각에 초점을 맞춤으로써 건축물을 어떻게 분해할 것인가에 관한 책이자 물품목록이다.

이 책은 제목부터 오독을 내포하고 있다. 첫째로 ':ook'은 기존에 존재하는 단어도 아니고, 약자도 아니며, 의도된 실수이기 때문이다. ':ook'은 의도적으로 첫 철자를 지움으로써 독자로 하여금 올바른 해석이 무엇일지 의문을 품도록 유도한다. 책-book, 요리하다-cook, 보다-look로 읽을 수도 있고, 동시에 'ook'은 만화영화에서 원숭이가 내는 소리와 같은 의성어이기도 하다. 이것이 바로 오독이 늘 드러난 의미보다 더 매력적일 수 있다는 증거가 아닐까 한다.

':ook'은 내가 어떻게 디자인하느냐, 그리고 내가 디자인에 어떻게 접근하느냐에 관한 책이다. 건물에 관한 책이 아니라 어떻게 건물이 구상되는가 하는, 말하자면 디자인 과정에 관한 책이며, 내가 어떻게 영감을 얻고, 내가 아이디어를 탈바꿈하기 위해 어떤 도구들을 추구하고, 왜 디자인이 팀워크이며 사람들이 구체적인 목표를 달성하기 위해 어떻게 협력하는가에 관한 책이다. 이 책은 실수와 실패, 그리고 긴 터널의 끝에 빛이 보이기까지 막다른 골목에 대한 책이기도 하다.

터널에 들어갈 때 나는 언제나 두려움을 느끼며, 왜 그곳에 존재할 수 없는지 수없이 많은 이유가 있음을 알면서도 그 미지의 블랙홀에 들어갈 때 내가 결코 살아서 나올 수 없을지도 모른다는 원초적 두려움을 뿌리째 뽑아 내지 못한다. 그 때 갑자기 나는 꿈처럼 아주 희미한 빛을 보게 되고, 낙심하지 않고 끈기 있게 버티다가, 마침내 바깥으로 나와서 다시 살아있음을 알고서 활기를 띠게 된다.

다음에 나올 글들은 디자인, 공간, 프로세스에 관련된 각각 다른 순간들을 묘사하고 있다. 이 글은 또한 이 작업들 이면의 생각을 시작하게 하면서 그 뒤에 이어지는 생생한 글들에 대한 서곡으로 읽을 수도 있다. 이러한 순간들은 앞으로 나올 음식에 대한 기대와 경외심으로 입맛을 다시게 만드는 화려한 요리를 묘사한 글들이 가득차 있는 메뉴와 유사하다.

# Design

When you design, create an idea, when you are under the spot light, when the pressure is on, you freeze. The power of the white page in front of you is daunting and overbearing: it is this state of panic that fascinates me.

If you stop and think about it, you can only do this retrospectively since when you are caught in the eye of the storm you lack the necessary clarity of mind, you realize that you usually start designing by default: either by appropriating things seen before or even more depressingly you fall back on common routines, some old tricks (often plagued by blatant plagiarism), that you know will work or at least produce a result. This result, the "at least I produce something" mentality, in an act of aberration, the total collapse of creativity, in other words a disaster.

Designing cannot be induced, it is not a rational process that can be quantified, some claim that it can't even be taught; rather it comes from sheer persistence to awake your creativity, from practicing how thoughts can be materialized and communicated as ideas. Similar to playing the piano, you may possess talent (genius), yet you still have to relentlessly practice, improve and polish your performance. Design is the same, you can't simply say I will design, pick up a pencil and start; you have to practice, gain confidence in translating thoughts into ideas, visions into drawings, communicate through language, the language of making.

Design does not follow a recipe, an equation or prescribed formulas that can be replicated. Design in this sense is organic; it follows basic biological laws like osmosis, the phenomena of fluids passing through a membrane into a solution where the solvent concentration is higher, thus equalizing the concentration of materials. The metaphor of gradual diffusion of ideas by osmosis is at the basis of how I think of Design.

# Fragments

I have always thought in terms of fragments, parts of ideas consciously and subconsciously collected in your memory. When you only see a part, it's even stronger than seeing the whole. The whole might have a logic, but the fragment takes on a tremendous value in abstraction.

Abstraction induces mystery and wonder, creating a kind of obsession with discovery. This happens commonly in films, where mystery is alluded or created via editing. I conceive architecture in the same manner, whereby fragments reveal and create a sense of wonder.

# 디자인

디자인, 아이디어를 만들어 내야 할 때 그리고 주목을 받게 되면서 압박을 받기 시작할 때, 당신은 얼어붙게 된다. 당신 앞에 있는 백지의 힘은 위압적이고 압도적이다. 그러나 바로 이러한 공황상태가 나를 매료시킨다.

멈춰서 생각해 보면, 폭풍 한가운데 있을 때는 생각이 또렷하지 않기 때문에 오직 뒤돌아보면서 생각하게 되는데, 전에 본 적이 있는 것을 이용하거나, 더 절망적인 경우에는 판에 박힌 일상적인 것이나 아니면 뻔뻔스럽게 남의 아이디어를 베끼는 해묵은 수법에 기대서 디자인하게 된다. 이러한 수법이 통하거나 최소한 어떤 결과를 만들어 낼 수는 있다. 그러나 그 결과, 일탈적인 행동을 하며 "최소한 내가 뭔가를 만들어 낼 수는 있다"고 생각하는 의식상태는 창의성의 완전한 붕괴를 만들며 이것을 다른 말로는 참사라고 한다.

디자인은 억지로 끌어낼 수 있는 게 아니고, 계량화 가능한 합리적인 프로세스도 아니며 심지어 가르칠 수도 없는 것이어서, 오로지 창의성을 깨우는 순수한 끈기에서 생겨난다. 또한 생각이 어떻게 아이디어로 유형화되고 소통될 수 있는지 연습하는 데서 생겨난다. 피아노 연주와 같이 재능을 소유하고 있어도 혹독한 훈련을 통해서 연주를 더 개선하고 갈고 닦아야 한다.

설계도 이와 마찬가지로 설계하겠다고 말하고 바로 연필을 집어 드는 것으로 시작할 수 있는 것이 아니다. 연습을 해야 하고, 생각을 아이디어로, 비전을 도안으로 바꾸는 데 자신감을 얻어야 하고, 뭔가를 만들어 내는 언어를 통해 소통할 수 있어야 한다.

디자인은 조리법이나 방정식처럼 복제될 수 있도록 미리 정해진 공식을 따르는 것이 아니다. 이런 의미에서 설계는 유기적이다. 용매의 농도가 더 높은 용액 쪽으로 세포막을 통하여 액체가 침투하여 마침내는 농도가 균등하게 되는 현상인 삼투압처럼, 디자인은 기본적인 생물학적 법칙을 따른다. 삼투압 작용에 의해서 아이디어를 점진적으로 확산시킨다는 비유는 내가 디자인을 어떻게 생각하는지를 보여주는 바탕이다.

# 파편들

나는 언제나 파편들, 당신의 기억 속에 의식적으로 혹은 잠재의식적으로 수집된 아이디어의 조각들이라는 관점에서 생각한다. 오직 부분만을 볼 때 그것은 전체를 보는 것보다 훨씬 더 강력하다. 전체는 논리를 가지고 있을지 모르지만 파편은 추상적이라는 점에서 엄청난 가치를 띤다.

추상적인 것은 신비와 경이로움을 자아내고, 이는 일종의 발견에 대한 강박관념을 창조한다. 이러한 현상은 영화에서 흔히 발생하는데, 영화에서는 신비로움이 편집을 통해서 암시되거나 만들어진다. 나는 건축을 같은 방식으로 인식하므로 파편이 경이감을 드러내고 만들어낸다고 여긴다.

When I design I have no premeditated goal or design objective, the project arises almost by chance from the juxtaposition of different ideas, what I call "fragments", which have infinite ways of being arranged. I don't have any all-encompassing architectural language; I rely on the fragments to generate propositions. Fragments allow the project to appear and dissolve through the process, a process which is not progressive but rather associative and reliant on indeterminacy. It is only when you get stuck and pause to contemplate these unknowns that the project comes into focus, like a mosaic that cannot be seen from close range and needs distance to be understood; through this process of interpretation the fragments start to be arranged, to link with one another to create a singular idea.

I recall spaces and buildings but I never conjure up the complete building, invariably I remember the broken pieces, rooms, hallways, stairs, windows… precarious balconies, compressed bedrooms, in short I recollect episodes of the ambience which project on to my memory. This is how I try to design spaces, compiling episodes, without thinking of the final (formal) article but as a method of fusing and congealing spaces with practicality.

Architecture is and has always been connected to a process of ordering and arranging. The word plan so often used by clients today means to arrange a priori, yet the elements to be ordered are never questioned and are always taken for granted; like so many client representatives have told me in the past: "a room is a room and a window is a window". Here lies my deep interest in cinema, which always aims to amplify spaces, characters, scenes to generate a specific atmosphere; architecture becomes a generator of aura.

## Space

Space is a topic architects paradoxically are reluctant to talk about these days, if/when they use the word, they seem to flirt with the subject in a tame, almost awkward manner, relying on heavy undertones of pseudo-intellectual "baggage" which inevitably blur the boundaries of their original idea.

I have always felt uncomfortable with the word Architecture; it is hard and direct, categorical and monumental. Contrary to other professionals I embrace the word "Space": it is ephemeral, plastic and ambiguous - a word that scientists can't digest and by the same token a word artists use so often they abuse it. Scientists are fascinated by the concept of space (coordinates/vectors/data) while artists are concerned with the spectacle it presents.

To design is to think of the space you are creating. I think of space as a solid (not as a void) and how I could

디자인할 때 나는 미리 생각한 목표나 어떤 설계 목적이 없다. 프로젝트는 무한한 배열의 방식을 가지고 있으며 내가 "파편"이라 부르는 상이한 아이디어들의 병치로부터 거의 우연적으로 생겨난다. 나는 모든 것을 포괄하는 어떠한 건축언어도 가지고 있지 않다. 즉 제안을 생성하는 파편에 의존한다.

파편은 발전적인 것이 아니라 연상적이며, 불확정성에 의존하는 과정을 통해서 프로젝트가 드러나며 해결될 수 있게 만든다. 프로젝트가 뚜렷하게 보이는 것은 당신이 미지의 것들을 명상하기 위해서 멈춰 섰을 때인데, 이는 마치 모자이크를 이해하기 위해서는 가까운 곳에서는 볼 수 없고 적당한 거리가 필요한 것과 같다. 이러한 해석의 과정을 통해서 파편들은 정돈되기 시작하고 하나의 아이디어를 생성하기 위해서 서로 연결되기 시작한다.

나는 공간과 건물들을 생각할 때 결코 완벽한 건물을 떠올리지는 않는다. 언제나 부서진 조각들, 즉, 방과 복도, 계단, 창문, 그리고 불안정한 발코니, 굳게 닫힌 침실 등 한 마디로 내 기억에 투사되는 분위기(주제의 표현 효과를 강조하기 위해 여러 가지 부가물을 덧붙이는 일)의 에피소드들을 회상한다. 이것이 내가 최종의 공식적인 작품을 생각하지 않은 채 실용성을 가진 에피소드들을 편집하여 공간을 설계하려는 방식이다.

건축은 순서를 정하고 배열하는 과정과 항상 연관되어 있다. 오늘날 고객들이 자주 사용하는 도면이라는 단어는 선험적으로 정하는 것을 의미하지만, 순서가 정해져야 하는 요소들은 결코 의문시되지 않고 당연한 것으로 받아들여진다. 많은 고객들이 과거에 나에게 "방은 방이고 창은 창이죠"라고 말한 것처럼. 여기에 영화에 대한 나의 깊은 관심이 들어있는데, 영화는 특정한 분위기를 만들어 내기 위해서 공간, 등장 인물, 장면 등을 늘 확대하고자 한다. 이때의 건축은 분위기를 만들어내는 것이 된다.

# 공간

'공간'은 역설적이게도 현대 건축가들이 거론하기 꺼려하는 주제이다. 그들은 지루하고 심지어는 어색한 태도로 '공간'을 묘사하고, 또한 현학적 사고방식의 무거운 어조로 공간의 원래 의미범주를 필연적으로 흐리기 마련이다.

나는 항상 건축이라는 말에 불편함을 느껴왔다. 건축은 딱딱하고, 직설적이고, 분류적이며, 무언가 기념비적인 것을 지칭하는 듯하다. 여타 전문가들과 달리 나는 공간이라는 말을 포용한다. 덧없고, 유연하고, 모호한 이 단어는 과학자들이 소화할 수 없는 말이며, 그만큼 예술가들도 자주 남용하고 있는 말이다. 과학자들은 좌표/벡터/데이터와 같은 공간의 개념에 관심이 있는 반면, 예술가들은 공간이 선사하는 광경에 관심을 보인다.

디자인을 한다는 것은 당신이 창조하는 공간에 대해 생각하는 것이다. 나는 공간을 (비어있는 것이 아닌) 고체로서 바라보며 어떻게 하면 그것을 주조해 낼 틀을 만들 수 있을까를 생각한다. 공간은 반드시 울타리로 둘러싸인 것은 아니며, 열린 들판 역시 열린 풍경과 같은 공간을 창출할 수 있다. 공간이라는 단어를 더 오래 생각해 볼 수록 그 의미

make a mould to cast a space. Space isn't necessarily an enclosure, open fields can also generate space like an open landscape. The more you contemplate the word "space" the more you realize its richness; it is both specific and vague at the same time: space is a paradox.

A room is a space, a street is space, and a neighborhood is a space. Each space has a multitude of dimensions: Physical (height/material/temperature), Programmatic (function/sleep/eat), Metaphysical (atmosphere/mood/dream) and Virtual (artificial/constructed). Yet all spaces possess a common element, however abstract you think of them, they can all be inhabited, even the blank space of the page is inhabited by words and letters.

To understand space, we have to break it down into smaller denominations: the corridor, the room, the park, the hall are all forms of space that describe the particular that we can understand without any intellectual synthesis.

# Room

Architects design buildings, not rooms; buildings are solid, rational and grounded entities. When thinking of rooms, architects are always petrified by what damage the owners or residents might inflict on to their precious masterpiece once they move in. The rare times when they actually dabble with rooms, under the pseudonym of Interior Design, the results are more often than not sterile, vacuous and predictable.

Conceiving architecture through rooms is different from creating architecture from the "inside-out" (to use the now popular dictum coined by Le Corbusier in his book "Towards a New Architecture") or other formulaic principles that are so regularly applied to architecture. To understand a room, one has to first distinguish a room from an interior or a space. Interiors imply a staged existence, a manicured internal setting while a space relates to a physical enclosure defined by a threshold or boundary.

Rooms are places where we dwell, where we work, sleep, eat – were we live. They are vessels of our daily theatre; they smell, create sounds, record traces. Rooms are deeply personal places, ask anyone to describe the same room and every account will be different. Although rooms are definitely physical entities, the way we conceive them is always retrospectively, as an image or a memory of a past event, as a form of reverie.

I find rooms fascinating, they intrigue me because they are not abstract constructs, they relate to a finite space, a portion of space where something happened or is about to happen. They embody memory, atmosphere and presence; ultimately they express dwelling. Rooms always have a purpose/function, even a room

의 풍성함을 깨닫게 된다. 공간은 구체적인 동시에 모호하다. 공간은 역설이다.

방도 공간이고, 거리도 공간이며, 이웃동네도 공간이다. 각 공간들은 물리적인 차원(높이/물질/온도), 프로그램적 차원(기능/숙박/식사), 형이상학적 차원(분위기/기분/꿈), 그리고 실제적 차원(인공물/건설)의 다차원을 지니고 있다. 그러나 공간을 어느 정도까지 추상적으로 파악하느냐에 관계없이 모든 공간은 거주될 수 있다는 점에서 공통점을 가진다. 빈 페이지조차도 글자들과 낱말들로 인해 거주될 수 있듯이 말이다.

공간의 미학은 그것이 당신으로 하여금 "무"라는 기이한 개념에 대해 고심하게 한다는 것에 있다. 무의 상태는 쉽게 이해할 수 있는 개념은 아니지만, 순수 지성의 도구이며, 우리가 존재하고 있는(위치하는) 곳임과 동시에 우리의 마음이 느끼는 공간이다.

우리는 공간을 이해하기 위해서 그것을 더 작은 단위들로 쪼갤 필요가 있다. 복도, 방, 공원, 그리고 홀은 모두 특별한 지성적 통합을 요하지 않고서도 이해할 수 있는 공간의 구체적인 형태들이다.

# 방

건축가는 방이 아니라 건물을 디자인한다. 건물은 유형적이고 합리적이며 현실에 기반을 둔 실체이다. 방을 생각할 때면 건축가들은 건물주나 거주자들이 입주한 후에 그들의 소중한 작품에 가할지도 모를 피해를 생각하며 소스라치도록 겁에 질리곤 한다. 건축가들이 드물게 "실내 디자인"이라는 미명 하에 방을 조금 손대기도 하는데, 대게 그 결과는 독창성이 결핍되고 혼이 빠져버린, 뻔한 것이 되어버린다.

방을 통해서 건축을 생각한다는 것은 "인사이드 아웃"(르 코르뷔지에가 『새로운 건축을 향하여Towards a New Architecture』라는 책에서 만들어낸 대중화된 표현을 빌리자면)이나 요즘 종종 건축에 적용되는 다른 정형화된 원칙들과는 다른 것이다. 방을 이해하기 위해서는 우선 방과 다른 내부공간 혹은 공간을 구분할 수 있어야 한다. 내부공간은 연출된 존재, 즉 다듬어진 내부 장소이고, 공간은 문지방이나 경계에 의해서 정의되는 물리적인, 닫힌 공간을 말한다. 그에 비해 방이란 우리가 거주하며, 일하며, 잠자며, 먹는 장소, 고로 우리가 사는 장소이다. 방은 우리의 일상적인 무대다. 그곳은 나름의 냄새가 있고 소리를 만들며 흔적을 기록한다. 방은 아주 개인적인 공간이어서, 여러 명에게 같은 방을 묘사하라고 하더라도 각각 다르게 묘사할 것이다. 방은 분명히 물리적인 실체라 할지라도 우리가 방을 인식하는 방식은 회고적이며, 회상의 형태로 과거의 기억으로서 인식된다.

나는 방이 매우 매혹적이라고 생각하는데, 추상적인 건축이 아닌 어떤 한정된 공간이며 무엇인가가 발생했거나 발생할 공간의 한 부분이기 때문이다. 방은 기억과 분위기, 현존을 구현하고 있으며 궁극적으로 거주를 표현하는 것이다. 방은 언제나 목표나 기능을 가지고 있으며 아무런 특별한 기능이 없는 방조차도 사용되고 있다는 사실 자체로서 기능을 가진다.

with no function has its function by the fact that it is used.

Rooms are the physical manifestation of inhabiting, they form our physical identity; as much as we are defined by the past, the room is the manifestation of the present: the NOW of our existence. A room becomes another layer of skin, like clothes that are tailored to fit our body, a room is tailored to our living. Proust's bedroom is the prefect incarnation of such a skin, a dimly lit room painted in damask rose and lined with cork paneling, a sleeping and working chamber, where he famously preferred to write in bed, and, between chronic illness and predisposition, ended up spending much of his life there.

"It is pleasant, when one is distraught, to lie in the warmth of one's bed, and there, with all effort and struggle at an end, even perhaps with one's head under the blankets, surrender completely to howling, like branches in the autumn wind."

# Editing

Editing is the act of selecting and omitting, choosing one scheme, one direction over another. I design by elimination, discarding ideas is as important as generating ideas, to filter design propositions that could steer you off onto the wrong path.

Editing requires a special type of thinking, you have to be able to detach yourself from the work, be able to create a healthy distance, which when you are the author, is a very sensitive topic. Editing allows you to be critical, to go beyond the clichés of "I like it" or "I don't like it", and to be objective about the designs you are proposing.

The term editor is usually applied to journalism, publishing and film-making, seldom is a designer thought of as an editor. The editor is usually a third party not the main author of the work, enabling him/her to be detached from the work, to shuffle ideas in the same free spirited manner your music tunes are shuffled on your smart phone. By shuffling you are able to filter the superfluous and work with the residual, the lean meat which goes to the core of the issue.

Editing is not a separate task within the design process, editing is designing. By editing you bring clarity in a sea of fog. Editing happens on many levels during the design process, and given the collaborative nature of design, editing has become the ultimate political action; you have to use all your diplomatic tact, to achieve the desired result. You have to think quickly but not hastily to ensure you don't kill the project. Contrary to common belief, editing relies on intuition not rationalization.

방은 거주지에서 물리적으로 명백하게 나타나며, 인간의 물리적인 정체성도 형성해 준다. 우리의 존재가 과거에 의해서 정의되듯이, 방은 우리의 현재 존재 상태를 명료하게 나타낸다. 또한 방은 우리의 또 다른 피부이다. 마치 몸에 딱 맞게 맞춘 옷처럼 방은 우리의 삶에 맞추어 재단된다. 프루스트Proust의 방은 그러한 피부가 완벽하게 구현된 것이다. 그의 방은 다마스크 장미가 그려져 있고 코르크 판넬이 둘려져 희미하게 불이 켜져 있는 방으로 수면과 작업을 동시에 하는 방이다. 그곳에서 그는 침상에서 글쓰기를 좋아했고 만성적인 질병과 성향 가운데 자신의 삶의 대부분을 그곳에서 보냈다.

"마음이 산란할 때 따뜻한 침상에 누워있는 것이나, 그곳에서 갖은 애를 쓰고 몸부림치며 이불 아래 머리를 묻고 가을 바람에 흔들리는 가지처럼 울부짖는 것은 유쾌한 일이다."

# 편집하기

편집은 선택과 삭제의 행위이다. 즉 하나의 계획을 선택하고 하나의 방향을 선택하는 것이다. 나는 제거함으로써 디자인하는데, 아이디어를 버리는 것은 아이디어를 생성하는 것만큼 중요하다. 아이디어를 버리는 과정을 통해 잘못된 길로 안내할 수 있는 디자인 제안들을 걸러내기 때문이다.

편집은 특별한 종류의 사고를 요구하고, 하던 일에서 자신을 분리시킬 수 있어야 하며, 적절한 거리감을 유지할 수 있어야 하는데, 이는 작가라면 아주 민감한 사안이다. 편집이라는 행위는 당신이 비판적일 수 있게 하고 "난 이게 좋아" 혹은 "난 이게 싫어"와 같은 진부한 표현을 넘어서서 생각하고 있는 디자인에 관해서 객관적이게끔 만든다.

편집자라는 용어는 주로 언론, 출판, 영화제작에 적용되며 디자이너가 편집자로 생각되는 경우는 거의 없다. 편집자는 대개 제 3자로서, 작업의 주된 작가가 아니기 때문에 작업에 거리를 두고 스마트폰의 여러 곡들을 이것 저것 바꿔보는 것과 같은 자유로운 기분으로 생각을 이리저리 맞추어 보는 것을 가능하게 한다. 이러한 이리저리 바꾸어 보는 작업을 함으로써 잉여 부분을 걸러내고 잔여물과 문제의 핵심이 되는 부분을 다루게 된다.

편집은 디자인 과정에서 따로 분리되어 있는 것이 아니라, 편집이 곧 디자인하는 것이다. 편집을 통해서 안개 낀 바다에 명료함이 생기게 된다. 편집은 디자인 과정 동안 여러 단계에서 이뤄지며, 디자인의 협력적인 본질을 고려할 때 편집은 매우 정치적인 행위라 할 수 있다. 원하는 결과를 얻기 위해서 모든 외교적인 재능을 사용해야 한다. 재빠르게 생각해야 하지만 서두르지는 않아야 프로젝트를 망치지 않는다. 통념과는 달리 편집은 합리성보다는 직관에 의존한다.

나는 내가 하는 모든 프로젝트의 디자인 보고서, 즉 디자인 과정의 항해일지log-book를 작성하는데, 이는 디자인이 어디서 시작되었는가에 관한 생생한 이야기를 담게 된다. 이 시각적인 일지는 지나온 움직임을 추적하고 언제 프로젝

I always keep a design report for every project I work on, a sort of log-book of the design process, a graphic story of where the design has come from. It is like a visual diary that allows you to trace your moves, recall the instances when new directions were embarked and importantly it is an uncontaminated record of the project.

## Waste

Waste is the most undervalued part of design. Waste is the fodder that feeds the creative process; it is the endless pursuit to give life to a thought, to materialize a concept. Design Waste comes in many forms: Physical Waste (models / drawings / reports), Virtual Waste (Computer generated models / files / endless Gb of memory) and Conceptual Waste (Ideas that never crystallize into projects).

Failure and architecture go hand in hand; being an architect requires belief, belief that failure constitutes more than just waste. Waste is an unavoidable word associated with architecture today; commonly with negative associations, waste is according to popular credo use-less. I will explore the other side of the coin, useful waste.

Waste has a physical presence in architecture, but I am concerned with the immaterial form of waste, creative waste, a form that is seldom discussed and consigned to be remembered only by the few individuals that created it.

Architects are rarely truthful concerning the creative process behind their projects: concepts and ideas are post-rationalized and edited to create an apparent logical and coherent thread,: it's not professional to display one's faults or weaknesses. When designing a building, after the rhapsody of initial ideas where every scribble seems to have immense potential, you are confronted with having to translate a line into a tangible project. This moment is incredibly charged

I design by approximations, endless attempts and approaches to find a thread... this is waste. Once the project is complete, or in the case of unsuccessful competitions, this waste disappears into a drawer, a storeroom, a hard drive, a bin and is forgotten.

I rely on this material to form the basis of my architectural research; each study model, each reference; each drawing creates an archive of knowledge, a taxonomy of imagination. In a world where hyper-real visualizations are the apotheosis of architectural representation, architectural waste epitomizes and embodies architectural thinking and is an important antidote against the vacuous infatuation of renderings.

트가 새로운 방향을 향했었는지를 상기할 수 있게 하는, 프로젝트에 관한 때묻지 않은 기록이라는 점에서 중요하다.

# 폐기물

폐기물은 제대로 평가받지 못한 디자인의 한 부분이다. 폐기물은 창조적인 과정을 만드는 먹이이다. 생각에 생명을 주며 개념을 형상화하는 끊임없는 추구이다. 디자인 폐기물은 여러 가지 형태로 나타난다. 즉, 물리적인 폐기물(모형/도안/보고서), 가상의 폐기물(컴퓨터로 만들어진 모형/파일/엄청난 양의 메모리), 그리고 관념적인 폐기물(프로젝트로 형상화되지 못한 생각들) 등이다.

실패와 건축은 병행한다. 건축가가 되는 것은 실패가 단지 폐기물 이상의 것이라는 신념을 요구한다. 폐기물은 오늘날 건축과 연관된 피할 수 없는 단어이다. 일반적으로 부정적인 연상으로서 폐기물은 쓸모 없는$^{use-less}$ 것이다. 하지만 나는 쓸모 있는$^{useful}$ 폐기물의 다른 측면을 살펴보고자 한다.

폐기물은 건축에서 물질적인 존재이지만 나는 무형의 폐기물, 즉 거의 논의되지 않거나 폐기물을 만든 극소수의 사람들만이 기억하는 형태인 창의적인 폐기물에 관심이 있다.

건축가는 프로젝트 이면의 창의적인 과정에 관해선 좀처럼 정직하지 않다. 개념과 아이디어는 분명한 논리와 일관적인 맥락을 위해서 차후에 합리화되고 수정 편집되는 것이다. 자신의 약점이나 실수를 드러내는 것은 전문가답지 못하기 때문이다. 건물을 설계할 때, 모든 낙서가 엄청난 잠재력을 가진 듯한 처음의 아이디어들의 열광적인 표현 이후에야 비로소 단 한 줄을 가시적인 프로젝트로 옮기는 상황을 직면한다. 이 순간은 놀랄 만큼 에너지로 충만하다. 나는 실마리를 찾기 위해서 끊임없이 시도하고 접근하며 디자인하는데, 이것들이 폐기물이다. 프로젝트가 일단 완성되거나 성공하지 못하는 경쟁의 경우에 이 폐기물은 서랍, 창고, 하드 드라이브, 쓰레기통으로 사라져 잊혀진다.

나는 나의 건축적인 탐사의 기초를 형성하기 위하여 이들 재료, 즉 각각의 연구 모형, 각종의 참고자료 등에 의존한다. 각각의 드로잉은 모든 지식의 저장고가 되고, 상상력의 분류체계를 만든다. 실제보다 더 실제 같은 시각화가 건축학적인 표현의 정점을 차지하는 오늘날, 건축적인 폐기물은 건축적인 사고를 전형적으로 구현하며, 또 렌더링을 향한 맹목적인 열병에 대한 중요한 해독제 기능을 한다.

# Default

Ideals are dangerous for designers; they create what I call "Default Design": design based on preconceived ideas, design with no experimentation. This ideal taken to its ultimate conclusion generates a utopia, a depressing world where there is no chance for mistakes, for difference and the miscellaneous.

Behind each utopia, each ideal design lies the ghost of a dictator, someone who needs to catalogue everything, who controls every single action we are bound to perform. The world has quickly become a taxonomy of prescribed experiences, where the predictable has replaced the inspiring.

Design is naturally flawed, buildings are not meant to be perfect, they are supposed to breath, adapt, weather and age: like the human body they change over time. Design has to work with imperfections, with mistakes, to and not get in the obsession of the perfect.

Ninety years since le Corbusier wrote his architectural manifesto (Towards a New Architecture, 1926) celebrating standardization, proclaiming buildings should be built like cars (with beautifully engineered components) it is time to return to the primitive, to embrace the beauty of the primordial.

Living in Seoul it is difficult to escape the all-encompassing "default" world that has engulfed our everyday. From the mundane alucobond panels to the generic Starbucks, we have lost track of what is authentic, we live in a default space.

Hidden in remote pockets of the city, moments of irregularity still survive: an example is stone floor in front of the Jongmyo Shrine. No two stones are the same; the public square is a mosaic of irregularities, the same material presented in a sea of permutations. What appears at first inspection an homogeneous surface is only perceived as designed once you walk over it, only by walking, by entering into physical contact with the surface are you aware of the stone's beauty. To escape the default you have to immerse yourself in the hidden.

# DNA

When I speak about Design I frequently make reference to the DNA of the design. DNA is an acronym people commonly used for Deoxyribonucleic acid, i.e. genetic encoded information which can be passed down and replicated in the reproduction of humans.

The DNA of design is the concept that enables information to be continually transferred to the project. Design information, like genetic information relates both to the macro and the micro dimension of the

# 디폴트

이상은 설계자에게 위험한 것이다. 이상은 내가 "디폴트 디자인Default Design"이라고 말하는 것을 만들어 낸다. 즉 미리 생각된 아이디어에 근거한 디자인, 아무런 실험도 없는 디자인을 말한다. 궁극적인 결론까지 가져가는 이 이상은 실수, 차이, 그리고 잡다한 것의 기회가 없는 우울한 세상, 유토피아를 만든다.

각각의 유토피아, 즉 이상적인 디자인 이면에는 독재자의 유령이 있다. 그 독재자는 모든 것의 목록을 만들고 우리가 행하는 모든 행동 하나하나까지 통제한다. 세상은 예측할 수 있는 것이 영감을 불러 일으키는 것을 대체하게 되는 이미 규정된 경험들의 분류표가 되어버린다.

디자인은 원래 흠이 있는 것이고 건물은 완벽을 의미하지 않으며 숨쉬고 적응하고 세월을 겪으며 나이가 들어가는 것이다. 즉, 인간의 신체처럼 시간이 흐르면서 변한다. 불완전함, 그리고 실수를 동반하며 디자인해야 하고, 완벽함에 대한 강박 관념에 빠져서는 안 된다.

르 코르뷔지에가 규범화를 찬양하는 건축 선언문(『새로운 건축을 향하여Towards a New Architecture』)을 집필한 지 구십 년의 세월이 흐른 뒤에 건물을 보여주는 것은 자동차(아름답게 공학적으로 잘 어울려진 구성요소를 가진 것)처럼 지어져야 하는 것이 되었다. 이제는 옛 것으로 돌아가고 원시적인 것의 아름다움을 다시 수용해야 할 때이다.

서울에 살면서 일상을 집어 삼킨 모두를 아우르는 "디폴트"의 세상을 벗어나는 것은 어렵다. 아주 일상적인 샌드위치 패널에서 여기저기 들어선 스타벅스에 이르기까지 진품인 것의 흔적은 사라지고 우리는 디폴트의 공간에서 살고 있다.

도시의 외딴 지역에 감추어져 불규칙성의 순간은 아직 살아있다. 그 예가 종묘 앞에 깔린 돌 바닥이다. 단 두 개의 돌도 서로 같지 않다. 그곳의 광장은 불규칙성의 모자이크이며 순열과 치환으로 제시된 같은 재료이다. 처음 보았을 때 동일한 표면처럼 보이는 것이 디자인된 것으로 여겨지는 것은 오로지 걸으면서 그 위를 걸을 때, 즉 그 표면과 실질적인 접촉을 하게 될 때 비로소 돌의 아름다움을 인식하게 된다. 디폴트를 피하기 위해서는 감춰지고 숨겨진 것에 몰입해야 한다.

# DNA

디자인에 대해서 말할 때 나는 빈번하게 디자인의 DNA를 언급한다. DNA는 일상적으로 핵산deoxyribonucleic acid의 두 문자어로서, 인간의 번식에서 복제되어 물려주게 되는 암호화된 유전 정보이다.

디자인의 DNA는 정보가 프로젝트에 계속적으로 전달되도록 하는 개념이다. 유전 정보처럼 디자인 정보는 프로젝트의 거시적, 미시적 차원 둘 다를 언급하는 것이다. 여기서 말하는 개념은 쉽게 전달될 수 있는 어떤 문자적, 비유적인 읽기의 잘못된 해석을 언급하는 것이라기보다는 디자인 제안을 형성하기 위해서 끝까지 추구되어야 할 보다 추

project. By concept I don't refer to common misinterpretation of some literal metaphorical reading which can be easily communicated but rather to a more abstract "idea" that has to be pursued until exhaustion to formulate a design proposal.

The DNA of a project is not a specific answer, a formula to solve the problem at stake; rather it is a source, a thinking path that acts as an emancipatory filter injecting creativity into the project. DNA is like a magnetic field that drives the design, a force that cannot be seen but attracts solutions; it is a projection of intellectual thought to a specific question.

DNA is open, not closed. The important role of DNA is to prevent as much as to create. Prevent the corruption of the idea; keep alive a critical dimension of the project averting banana skins and wrong turns. It would be better to describe the DNA as a form of inertia, the latent energy that pushes the project forward. DNA provokes questions, it is like a fossil of the idea; it records all the forces that have contributed to its birth: the structure, grain and shape of the design. Importantly the DNA of a project is constant; it doesn't change or mutate depending what is thrown to it. This constant becomes a reference point during the arduous journey of transforming an idea into a realized project. By reverting to the DNA one doesn't lose track of what the project's original goal was.

## Design Follows Steps

As a conclusion I wish to discuss the essence of this short account about how I design. "Design Follows Steps" is both a motto and a method for how I design. I am not a believer in complicated and highfaluting intellectual arguments to back a design proposal: rather I am an advocate of practice, the raw material behind the creative process.

When I am thinking of what to write, a surreptitious event often occurs; by accident a text or book crosses my path that elaborates exactly the thoughts that I have yet to materialize into words. Hence, in contemplating how to conclude this short essay into my design philosophy, I stumbled across a small publication entitled: "A Technique for Producing Ideas" written in 1939 by James Webb Young.

The book is written by an advertising professional who discusses the behind the scenes of generating ideas, in other words, the process of design. Young tried to dispel the romantic notion that ideas (one could substitute the word Design) suddenly appear out of nowhere as an act of genius. He argues that on the contrary that the mind can be trained to generate ideas and crucially that ideas are simply new combina-

상적인 "아이디어"를 말하는 것이다.

프로젝트의 DNA는 어떤 특정한 대답이나 위험에 처한 문제를 풀 수 있는 공식이 아니다. 그것은 오히려 사고의 길이자 원천이며, 이는 프로젝트에 창의성을 부여하는 해방의 필터로 작용한다. DNA는 디자인을 추진시키는 자기장, 볼 수는 없지만 해결책을 유인하는 힘이다. 즉, DNA는 특정한 문제에 지적인 사고를 투사하는 것이다.

DNA는 닫힌 것이 아니라 열려 있다. DNA의 중요한 역할은 창조하는 것만큼이나 막는 것에 있다. 아이디어의 타락을 막는 것이다. 즉, 곤란한 일과 잘못된 전환을 방지하여 프로젝트의 비판적인 차원을 살아있게 하는 것이다. DNA는 일종의 관성, 다시 말해서 프로젝트가 앞으로 나아가도록 밀어주는 잠재적인 에너지라고 묘사하는 것이 좋을 것 같다.

DNA는 의문을 환기시키는 것으로 아이디어의 화석과 같다. DNA는 그 탄생에 기여한 모든 힘, 즉 디자인의 구조와 결, 형태 등을 기록한다. 중요한 것은, 프로젝트의 DNA가 일정하다는 것이다. 그것에 무엇이 더해지는 가에 따라 DNA는 변화하거나 달라지지 않는다. 이 변함없는 항상성이 아이디어를 프로젝트로 변화시키는 힘든 과정 동안 기준이 된다. DNA로 되돌아 감으로써 프로젝트의 원래의 목표가 무엇이었는지를 놓치지 않게 된다.

# 디자인의 단계

결론에 대신하여 내가 어떻게 디자인 하는가에 관한 이 짧은 글의 요점을 논하고 싶다. "Design Follows Steps"는 내가 어떻게 디자인하는가에 관한 모토이자 나의 방식이다. 나는 디자인 프로포절을 현학적인 담론들로 뒷받침하는 것을 지지하지 않는다. 나는 그보다 실천의 지지자이며, 창의적 과정 이면의 원재료에 집중한다.

내가 글을 쓰고자 할 때면 종종 비밀스러운 사건이 일어난다. 내가 아직 글로써 표현하지 않은 바로 그 생각들을 글로써 표현한 글이나 책을 우연히 마주치게 되는 것이다. 이번에는 이 에세이를 어떻게 마무리할까 고민하던 중에 1939년에 제임스 웹 영James Webb Young이 쓴 『아이디어 형성에 관한 테크닉A Technique for Producing Ideas』이라는 작은 책자와 우연히 마주하게 되었다.

이 책의 저자는 광고전문가인데, 아이디어를 창출하는 이면의 이야기, 즉 디자인의 과정에 관해 논한다. 저자는 아이디어(혹은 디자인)가 천재성의 결과로 갑자기 돌연히 나타나는 것이라는 낭만적인 생각을 물리치고 싶어했다. 그는 반대로 정신이 아이디어를 창출하게끔 훈련될 수 있으며, 결정적으로 아이디어는 기존에 존재하는 구성요소들의 새로운 결합이라는 것을 주장한다.

기존에 존재하는 구성요소들을 가지고 새로운 결합을 만들어 내는 것은 관계relationship에 달려있다. 나는 디자인 프

tions of old elements.

The capacity to bring old elements into new combinations is dependent on relationships. I can't prevent myself from thinking how many people, old and young, could benefit from these words of wisdom. Rather than being possessed with new inventions and, in the process falling in the trap of near paralysis or worse – perpetual plagiarism, design can be induced by methodology.

In this 50 page pamphlet, it would be wrong to call it a book, it outlines 5 simple steps to follow to generate an idea, and I would add to create a design;

1. Raw Materials

Gather materials concerning your immediate problem and materials that stimulate your general knowledge. Facts and precedents and catalogue these data into a system: a catalogue

2. Mental Digestion

Scan the material –vaguely, to allow ideas to absentmindedly start forming. Start to see the puzzle even if all the pieces don't fit.

3. Incubation

Where you let something besides the conscious mind do the work of synthesis. Stimulate the gastric juices, and try to switch-off from the issues at stake.

4. Birth of the Idea

The "out of nowhere" moment when the idea will appear. When you least expect to find it, it will come.

5. Release the idea

Take the idea out in the real world. Submit it to the criticism of the judicious. This is the final shaping and development of the idea into practical usefulness.

With this beautiful recipe I conclude my escapade into the world of design.

로포절을 현학적인 담론들로 뒷받침하는 것을 지지하지 않는다. 새로운 발명을 해야 한다는 압박감으로 인해 이 과정에서 거의 마비가 오거나, 더 심각하게는 끊임없는 표절의 길로 들어서는 것 대신에, 디자인이 방법론에 의해 유도될 수 있다는 것을 알려주기 때문이다.

아이디어를 생성하기 위한 5개의 단계의 개요를 보여주는데, 나는 디자인을 창조하기 위해 이를 첨부하려고 한다.

### 1. 원재료
지금 당신이 직면한 문제에 관한 원재료와 당신의 전반적인 지식을 자극해 줄 재료들을 모아라. 사실들과 전례들을 모아 이러한 데이터를 체계화함으로써 하나의 카탈로그를 형성하라.

### 2. 정신적 소화
원재료들을 어렴풋이 훑어봐라 — 이를 통해 아이디어들이 백지상태에서 형성될 수 있게 하라. 아직까지 퍼즐의 조각들이 맞춰지진 않더라도 대략적인 퍼즐을 보기 시작하라.

### 3. 잠복기
이 단계는 당신의 의식이 아닌 다른 무언가가 합성하는 일을 하도록 하는 단계이다. 당신의 소화즙을 자극하고, 눈 앞의 이슈에 대해서는 생각을 멈추도록 노력해봐라.

### 4. 아이디어의 탄생
돌연히 아이디어가 갑자기 떠오르는 순간이다. 아이디어는 가장 예상치 못한 곳에서 나타나곤 한다.

### 5. 아이디어의 배포
아이디어를 실제 세상으로 가지고 나가라. 그리고 신중한 비판들에 맡기라. 이것이 아이디어가 실용적이게끔 만드는 아이디어의 가장 마지막 발전 단계이다.

이 아름다운 레시피와 함께 나는 디자인의 세계에 대한 내 반항적인 모험을 마무리하려고 한다.

# PWFERRETTO

Founded in 2009, PWFERRETTO is based in Seoul and London. The practice's approach to architecture can be explained as an experiment in reawakening a sense of wonder in the present environment. We think architecture should stimulate curiosity, bringing people to question their relationship with their surroundings. Over the past five years the practice has established itself as a specialized 'bespoke' architectural design office. In 2011 they won the 1st prize in the International Busan Opera House competition and have been invited to several competitions. The practice is currently working on a series of projects: domestic, museum, hotel and interior design. The practice also has an active interest in exhibition and installation projects. They have exhibited in several established galleries including CU-Space in Beijing, MoA in Seoul and Seoul Square Plaza.

PWFERRETTO는 2009년에 설립되어, 서울과 런던에 기반을 두고 있다. 사무소의 건축에 대한 접근 방식은 현재의 환경에 대한 의문들을 환기하는 실험으로 설명될 수 있다. 우리는 건축이 호기심을 자극하고, 사람들이 그들의 주변환경과의 관계에 대해 질문하도록 만들어야 한다고 생각한다.
지난 5년 동안의 작업들을 바탕으로 특화된 맞춤 건축디자인 사무소가 되었다. 2011년에는 부산 오페라하우스 현상설계에서 1등상을 수상하였으며 이외 여러 현상설계에 초청되었다. 최근에도 주거, 박물관, 호텔, 인테리어 디자인 등의 여러 가지 프로젝트를 진행 중에 있다. 또한 이 밖에도 전시나 설치 작업에 큰 관심을 두고 있으며 베이징의 CU-Space, 서울대 미술관 MoA, 서울 스퀘어 플라자를 비롯한 몇몇의 갤러리에서 전시를 진행했다.

# PETER
# WINSTON
# FERRETTO

Peter Winston Ferretto, born in 1972, studied architecture at the University of Cambridge and the University of Liverpool. He has taught at the Architectural Association in London and has published various articles on architecture, the city, and design. In 2009 he was appointed Professor of Architecture at Seoul National University.

From 2001 to 2007 he worked for Herzog & de Meuron Architects in Basel as both a project architect and associate responsible for numerous international projects including CaixaForum Madrid and Espacio Goya. In 2009 he founded PW-FERRETTO, an architectural office based in Seoul and London.

피터 윈스턴 페레토는 1972년에 태어나 케임브리지 대학과 리버풀 대학에서 건축을 수학하였고 런던의 AA스쿨에서 강사로 재직하며 건축, 도시, 디자인에 관한 다양한 글을 출판하였다. 현재 서울대학교 부교수로 재직 중이다.

2001년부터 2007년까지 그는 바젤에 소재하는 'Herzog & de Meuron' 건축 사무소에서 프로젝트 아키텍트로서 마드리드의 CaixaForum과 Espacio Goya를 포함한 수많은 국제 프로젝트를 담당하였다. 2009년, 서울과 런던을 기반으로 한 개인 건축 사무소를 시작하였다.

# PEOPLE

| | |
|---|---|
| Angel Maestro | – |
| Arthur Gaston-Dreyfus | – |
| Carlos Gerhard | – |
| Changyeob Lee | 이창엽 |
| Christina Yejin Lee | 이예진 |
| Donghyun Kim | 김동현 |
| Dongwan Roh | 노동완 |
| Eunju Shin | 신은주 |
| Heeri Song | 송희리 |
| Heeyoung Pyun | 변희영 |
| Hyunsu Kim | 김현수 |
| Jiyoon Lim | 임지윤 |
| Joongil Kim | 김중일 |
| Leo J. Ferretto | – |
| Lucia Espinosa de los Monteros | – |
| Marina Kinderlan Carvo | – |
| Matthias Moroder | – |
| Sangcheol Kang | 강상철 |
| Seeun Park | 박세은 |
| Seungho Park | 박승호 |
| Sora Yoo | 유소라 |
| Sungyeol Choi | 최성열 |
| Taeho Kim | 김태호 |
| Yeochun Yoon | 윤여춘 |
| Youngrock Kim | 김영록 |

# PROJECT LIST

00.
Fashion Boutique
패션 부티크

01.
Piropo _ Restaurant
피로포 식당 인테리어

02.
Lerida _ Science Museum
레리다 과학박물관 아이디어
공모

03.
Teheran _ Benetton
HQ
테헤란 베네통 본사 설계공모

04.
Oslo _ Arts Museum
오슬로 미술관 아이디어 공모

05.
Galway _ New Amenity Pier
아일랜드 골웨이 부두
생활편의시설
설계공모

06.
Kimusa _ Museum of
Contemporary Art
국립현대미술관 서울관
설계공모

07.
Contemporary History
Museum
서울역사박물관 설계공모

08.
Gwanggyo _ Mixed Use
Complex
광교신도시 복합시설

09.
Salford _ House 4 Life
샐퍼드 집단주거 아이디어
공모

10.
Kim _ Whanki _ Museum
환기미술관 설계공모

11.
Kim _ Private
Residence
김 단독주택

12.
Prime Minister _ Residence
국무총리공관 설계공모

13.
Space _ Publication
공간 잡지

14.
MoA _ Exhibition
서울대미술관 전시

15.
Busan _ Opera House
부산 오페라하우스 아이디어
공모

16.
Namsan _ Bus Stop
남산 버스정류소 아이디어
공모

17.
J&P _ Office Fit Out
법무법인 정평 오피스
인테리어

18.
Changwon _ Welfare
Center
창원 노동복지회관 설계공모

19.
Seoul Square _ Media
Art
서울스퀘어 미디어아트

20.
Daejeon _ Youth Center
대전 청소년종합문화센터
설계공모

21.
Beijing _ Solo Exhibition
베이징 개인전

22.
Un Segreto _ Restaurant
이태원 이탈리안 식당

23.
Service Station _
Gyeoungju
외동 휴게소 설계공모

24.
Brand Outlet, Seoul
브랜드 아울렛

25.
Busan Opera House II
부산 오페라하우스 2차
설계공모

26.
S-living
도시 주거 유닛

27.
Cheongju Art House
청주
국립미술품수장보존센터
설계공모

28.
Boseong Resort
보성군 리조트

29.
OUT OF BALANCE
그래픽 디자인 공모전

30.
:ook _ Architectural
Ingredients
건축가의 노트

31.
Jeju Residence
제주도 호근동 레지던스

32.
Goheung Pottery Museum
고흥 분청사기문화관

33.
H-house
H 하우스 단독주택

34.
House of Fairytales
안데르센 박물관 아이디어
공모

:ook
**Architectural Ingredients**

:ook
건축가의 노트

WRITER
PETER WINSTON FERRETTO

지은이
피터 윈스턴 페레토

PUBLISHER
JUNKYOUNG LEE

펴낸이
이준경

EDITING EXECUTIVE DIRECTOR
YOONPYO HONG

편집이사
홍윤표

EDITOR-IN CHIEF
CHANHEE LEE

편집장
이찬희

EDITOR
HEEYOUNG PYUN
SOYOUNG KIM

편집
변희영
김소영

TRANSLATOR
NAEUN CHOI

번역
최나은

ENGLISH PROOFREADER
HEERI SONG

영문 감수
송희리

KOREAN PROOFREADER
JINKYOON KIM

한글 감수
김진균

DESIGN
HYEJUNG KANG

디자인
강혜정

ADVERTISEMENT
JUNGOK OH

마케팅
오정옥

초판 1쇄 인쇄
2014년 2월 26일

초판 1쇄 발행
2014년 3월 5일

펴낸곳
**웅지콜론북**

출판등록
2011년 1월 6일 제406-2011-000003호

주소
(413-756) 경기도 파주시 문발로 242(문발동)

전화
031-955-4955

팩스
031-955-4959

홈페이지
www.gcolon.co.kr

페이스북
/gcolonbook

트위터
@g_colon

ISBN
978-89-98656-20-1

값
24,000원

이 도서의 국립중앙도서관 출판시도서목록(CIP)은 서지정보유통
지원시스템 홈페이지(http://seoji.nl.go.kr)와 국가자료공동목록
시스템(http://www.nl.go.kr/kolisnet)에서 이용하실 수 있습니다.
(CIP제어번호: CIP2014006494)